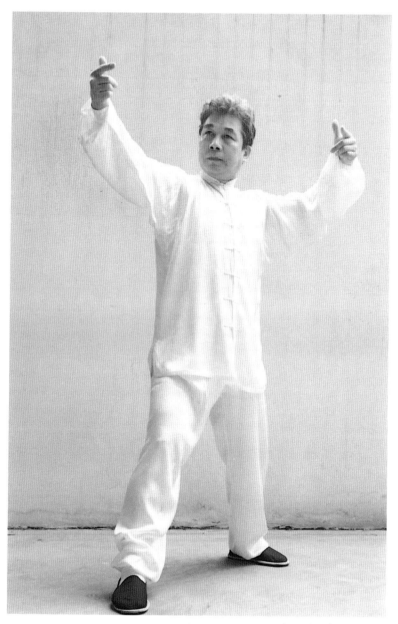

先天勁無極功法

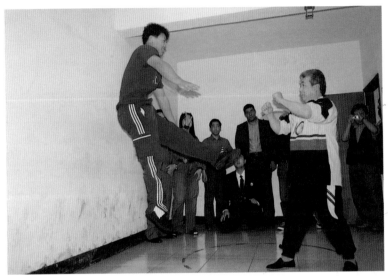

驚炸勁

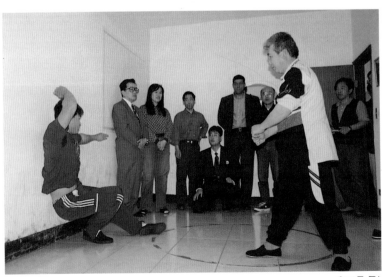

翻浪勁

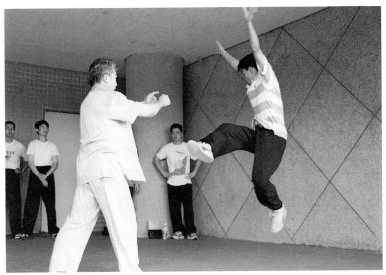

驚彈勁

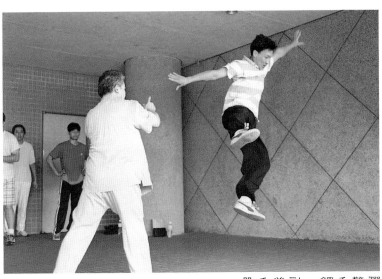

單手發勁─觸手驚彈

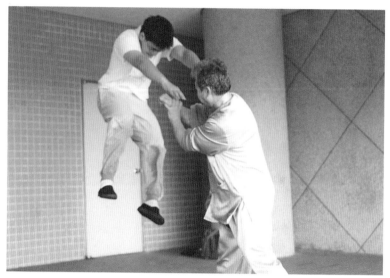

單手發勁

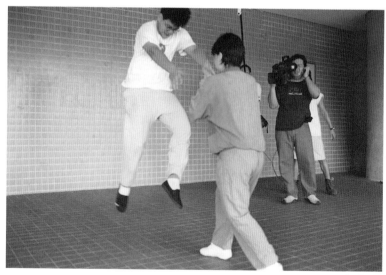

沖空勁

突破

拳學奧祕

——先天勁下手功法　潘　岳◎著

突破拳學奧秘

目錄

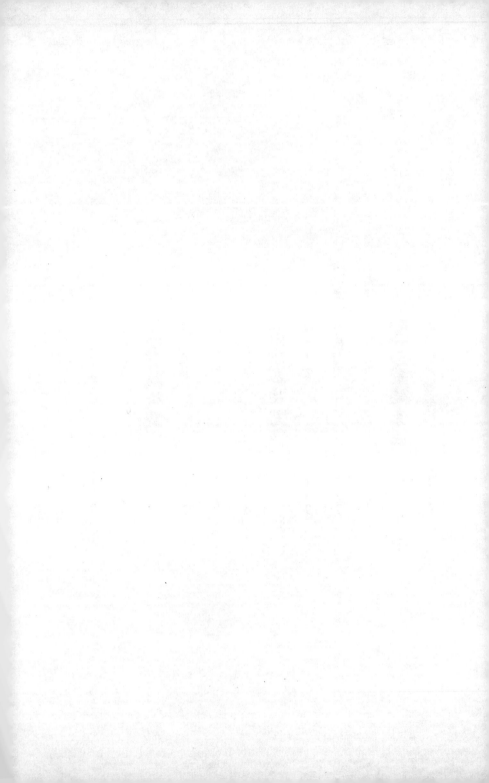

作者簡介

潘岳，生於一九四六年，承繼「台始易宗」張峻峰先生，與天津「程派高式八卦掌」劉鳳彩先生體系拳藝，為「程派高式八卦掌」藝，在台傳人。為追求傳統內家拳學宗脈體系，曾遠赴大陸行旅十數省，尋師訪友，蒐集資料，交流切磋，增益見聞。

歷年來，專研體悟拳學奧義，研發出透過足掌、脊背鍛鍊，以爆發整勁，且適於開發人體先天潛能之先天勁法，獨樹一格，為武學境界開創出有別於一般拳法套路的功勁領域。

著有《縱橫內家武學》、《突破拳學奧秘》。

再版序

【先天勁法下手訣要】是練功奠基的下手功法，尤以基本功法的鍛鍊，為最重要。基礎未建置好，便會成為進階的絆腳石，而調整人體最合乎自然「生理功學架構」的運作，又為其中之最要者。本書是鍛鍊功法時的參考資料，定勢的串習，尚需經實際對仗試煉，方知技法之得當與否，而此實戰試煉，非得親身體驗不可，筆墨實難以形容，且由於個人體會不同，試煉的感觸亦不一。

在余教習過程中，弟子或學生必須依其個別的「生理功學架構」體認，調整出其最適切而自然的「生理功學架構」，以利功勁的鍛鍊與運作，並導正習武觀念，繼而依拳理及個人的特質，因材施教，使之不斷地試煉進階。本書的目的，實亦在此。

要練武術，就要練出功夫，要練功夫，就要知道下手要訣。下手要領，

不在套路，而在單操功法，套路是外在的表現，勤加操練，確可得健碩體魄及熟練動作，然與功底奠基，著實無關。練好功底，套路隨處成形，甚可自創合理的手足運用策略；套路是以往功夫成就者心得結晶的產物，若是僅鍊套路，欲由其中練出功底，強制導果為因，通常極為困難，否則有功夫的武術名家，不會僅屈指可數爾耳，其理可知。功底奠基，除需熟練下手功法外，尚需師父點化要訣，一旦功夫成就，技法隨身，即能運作功勁，使之「放之即無，呼之即來」，蘊藏於人體自然反應動作中，絕不會散亂無章，內涵深邃，且可依個人潛能差異，而使進程表現得無可限量。

【先天勁法】，絕不是氣功，而是激發潛能，鍛鍊身體的自然反射動作，成於內，形於外。內蘊深淺，所呈現之氣韻質量，厚薄各異，裝假不得，嘴上吹噓亦無用。其次，武術本源，練的是功夫，不是健康，健康是其附加價值，非主要目的。余一再強調，能潛心鍛鍊體悟，就可成就功勁，若投機取巧，好

高騖遠，不切實際，恐終身難覓。此與心性、悟性的養成，亦有絕對的關係。

余常慨然於此人身至寶，竟無人能識，不知啟發運用，豈不枉惜吾身之存在於天地之間矣。是以期勉後學能先以此書為範本，淨除自身雜質，如淨除杯中水後，重置清流般地，重新吸收鍛鍊功勁之要訣，徹底回歸人體自然本能，充分激發個人珍貴潛能至無限寬廣的境界。

此書之再版，表追求功勁本源者，日漸趨多，中華傳統武學，本以追求功夫功底為要，余繼【先天勁法下手訣要】後，另有心得體悟，對於啟發潛能的方式，有更加深刻、實際、細緻而精簡的體認，且經實戰試煉的考驗，為進階之鑰，余亦即將集結成冊，期能再次有益於同好及後學。

二〇〇〇年春月

潘岳（簽名）

於台北石牌耕武樓

前言

前言

易宗岳圓圖釋義

前言

余自專研拳學以來，參研無數拳經、拳譜及論述，其中之精要內容，皆為武術前輩們之心得體悟，然多為體現成果而非鍛鍊過程，是「果」而非「因」，並無正確探求人體骨骼結構與筋肌運用之方法，亦無如何逐步鍛鍊功勁之載述。是以若依拳理字解，照本宣科地習練，未明其來有自之理，恐有本末倒置之偏誤。余深體功勁原為武術之本，膽識應來自實證試煉，並屢證彌真。

然今之武術界，門派宗脈紛雜，標新立異為正，正本清源為奇。擁師自重，自恃不讓。誤以為習會套路即是專家，鮮少有潛心深究武術之術理奧義者。慟哉，前人武風不現，拳理真意不彰，巧立名目者眾，追本溯源者稀。習武理念不明，武學真諦不顯，長此以繼，不僅貽誤後學，恐中華傳統武術文化，將被當今之體育競技演藝所取代，就此散佚不振矣。

習武應以拳學內涵論學，而非以門派、拳種歸類。余為承繼一脈武學，重振前人武風，擬發表余所研發，鍛鍊功勁之「先天勁法下手訣要」，期能振興武道。先導正習武理念，解析武學內涵，釐清習武目標，使習者知己所從，各尋所宗，不致渾噩迷惘。先天勁下手訣要，乃余孜孜不倦，親身體悟而得，功法不在內外之形，卻又無所不在，如「道」之體，真然有物，然需步步築基以求，絕無不勞而獲，一蹴既成之功勁，惟虔心深究者得之。

「先天勁法」，主在奠定武術共同追尋的功法基礎，順應人體自然生理結構之功學原理，源於自身，真實不虛，啟發潛能，不假外求，質樸無華，絕無神秘色彩。余深體順應自然運行之理者，必能歷久而昌盛。先天勁法本應自然，無須假託，隨余習武之門人弟子，依法鍛鍊，循序漸進，皆得應證。余今將先天勁法之下手訣要，依序據理闡述。實練功法，界以：初階，基礎功法奠基；中階，技擊功法體用；高階，以無極功法激發潛能，任運自然，自我啟

迪。間以虛實圓融通透之理，整合貫徹下手訣要。余公開先天勁法鍛鍊過程，乃期以實證，闡明功法之奧妙，彰顯武學真諦，引領後學，以知行合一，自體應證為要。武學境界，實至高無上，祇要尋求得法，慧智益身，激發潛能，實可精進至無以限量的境界。

「先天勁法識者稀　　神脊足掌覓玄機

　誰人體悟通透意　　功夫精進不為奇」

一九九七年歲次丁丑春月

潘岳

於台北石牌

易宗岳圓圖釋義

易宗岳之圓圖，引明朝梁山來知德君所撰《易經集註》之易經圓圖而為用。易經圓圖，起於易經論述。圓圖之由來，乃伏羲氏仰觀象於天，俯觀法於地，而作圓圖。伏羲氏所做圓圖，初時僅一圓，圓內無物以象無極，後於圓內分置一左一右之形，以明易理陰陽交錯之義，上白表陽，下黑表陰，並於白陽中標一黑點，表陽中陰，於黑陰中標一白點，為陰中陽，其中雖置陰陽變化，然仍以圓圖稱之，以明卦象之變耳。自伏羲、文王、孔子以降，針對易經之注解論述漸多。明朝萬曆年間，梁山來知德，字矣鮮，一舉孝廉，絕意軒冕，為潛心研注易理，研心圖象，積三十年之心得，體會出伏羲、文王及孔子易解中，有關象、錯、綜、變與中爻之真意，並於明神宗萬曆戊戌二十六年，即一五九八年，撰《周易集註》，歷三年完成，於其自序中闡明：「註既成，乃僭

于伏羲文王圓圖之前，新畫一圖，以見聖人作易之原」。來知德以「天地間，惟陰陽兩端，獨陽不生，獨陰不成，其氣不得不錯。天道下濟，地道上行，其氣不得不綜。自然之運也」之故，新畫一圓圖，右上半白，左下半黑，中有一空心圓，以明其所體會並注解之易理變化奧義，置於其書中伏羲八卦原圖之前，名之為「梁山來知德圓圖」。並解以「蓋伏羲之圖，易之對待。文王之圖，易之流行。而德之圖，不立文字，以天地間理氣象數，不過如此，此則兼對待、流行、主宰之理而圖之也，故圖於伏羲、文王之前」。來知德所繪之圓圖，原以解易理卦象之變為主，惟其圓圖，富含先天自然運行之道，後世易學家、道家與武術界，亦曾多所引用，以解太極陰陽之理。

余以明朝梁山來知德，所創之圓圖，雖為注易經之圖，然其先天運行意象之理，與余所研悟之先天勁法，義理相通，是以引之為先天勁法之「易宗岳圓圖」，藉其圖以彰先天勁法之武學奧義。此圖以中空之圓，象徵先天之體，

易宗岳圓圖

黑白陰陽部位，蘊含虛實運行之妙用。

中空之體，能容物，能蘊育瞬息萬變的先機。於先天勁法中，中空圓，象徵人體之空靈，由虛衍實，由無至極，通透一貫，無極往來，勁力起落，皆由此空明之體，產生多元化的變化。中空圓，亦象徵人體之脊椎部位，為中心軸承，帶動周身之動靜迭變，無軸無法運轉，如車輪、風扇之轉動，皆以軸心為主，其離心力的運行大小，與中心轉軸，有極大的互動關連，然並非軸心愈大愈好，仍應以順應自然運行之理為要。中

空圓，亦象徵體內烝鼓盪之勢，藉以牽動通體之動的先天潛能奧妙。一如此圖由中空圓，所衍生之黑白陰陽之動，蘊含順向與逆向變化轉動之妙，為先天運行動態之圓圖，符合先天勁法，虛實、無極，靜之虛無，動之至極的意象變化，故藉之以闡明先天勁法之意境，實有適得其所之妙。

習武篇

武術發展與習武目的

追求武學應有的理念

武學心路歷程

武術發展與習武目的

武術發展

武術的形成與人類生活進化史，有極密切的關係。人類初始為爭生存，使用大自然中，木石骨器，做為狩獵或抗禦的工具。為求生存，在實戰環境中，不斷地磨練出制勝的力搏技法。隨著部落群集，崇拜圖騰象徵，或有模仿部份動物角觝、衝撲、抓扒之法，用於獵戰動作中者，而器械的使用，亦因用途的不同，而有長、短器械的改革。未有獵戰時，如遇祭祀大事或宗教慶典活動，常仿獻，獵戰時，鳥獸躍動之威猛動作，雖無章法，亦足以表達勇武敬意，閒餘亦常演藝自娛。周朝時主動將攻防動作改編成舞，《禮記‧內則》：「象用兵時刺伐之舞，武王制焉」。《山堂肆考‧征集十五》：「舞者，樂之

夏商周時期

夏商周時期，武舞成為有規模的訓練。由於社會型態轉變，奴主爭鬥，搶奪物地，所謂「民物相攫而有武矣」，是以平時寓兵於農，戰時強征入伍，部份軍隊亦漸成為專職，徒手搏擊攻防技巧，隨之不斷進步，車戰形成，兩軍對陣時所延伸出的相對兵法，亦影響武術甚深。銅鐵時代的器械，更具多樣化的改良，如《考工記》：「車兵之五兵（戈、殳、戟、酋、矛、夷矛），皆插於車兩側，若弓矢遠射未達，近距離則以五兵格鬥」。部份地緣關係，步兵或戰船的對陣方式亦相繼產生。自此，武術發展與戰爭形態的變遷，有著密不可分的關連性。

容，用之於武事，則為武舞」。其後，漸由武舞中，整理其零散而重複性的演舞動作，累積經驗，取長補短，演變為利用演舞，相互模擬技巧，產生練武和戰技鍛鍊的作用，並可隨時動員備戰，是以武舞漸成為戰前訓練的模式。

戰國時期

戰國時期，除大量使用機弩、鐵兵器外，並極力提倡拳勇與技擊技巧。

秦朝時，因秦始皇的力倡，角觗之術成為宮中百戰雜技之一。孔子曾力主「有文事者必有武備」，故以騎射、擊刺或徒手搏鬥為主的射、御成為六藝中的重要技藝。《禮記・王制》：「凡執技論力，適四方，贏股肱，決射御」，因而制定出比賽認定輸贏的方式。而《詩經・小雅・巧言》曰：「無拳無勇，職為亂階」，為精進技擊攻防，是以手技拳術，漸趨成熟。

唐武則天時

唐武則天時，首倡武科，正式納入國家人才制度中，促使武術昌盛一時。由於官方的提倡，民間的融入，武術在軍事攻防技擊用途之外，另發展出美觀而不著重技擊實用的武藝，或舞動刀槍棍叉，或演示編制套路，而形成花

架套子或套子武藝的特色。部份武藝，或融入民族文化的獨特內涵，或與儒、釋、道等信念摻和，或與中國傳統老、莊養生導引思想串連，或採易經陰陽理論，或納中醫經絡學說，形成多元化的發展途徑，舞劍、舞戟亦成為文人學士的高雅活動之一。

宋明兩朝

宋、明兩朝，武術盛行，一方面提倡表演娛樂性的武藝，如相扑、掉刀、舞杖、踢腿、弄棍、使拳、舞劍等。一方面發展尚技擊的攻防武術，如岳氏拳法等。且宋時已有武塾設立，自行收教弟子，多以拳術為主體，再配以十八般武器的運用。而文人談武，武人著書的風氣，對武術文化的發展，有很大的貢獻。如《武經總要》，明朝俞大猷的《劍經》，唐順之的《武編》，戚繼光的《紀效新書》、《練兵實紀》，何良臣的《陣記》，鄭若曾的《江南經略》

等，分別載述陣列技法、教練教材與套路演練的方法。明末清初時，武術由外形拳路漸朝內功發展，然洋槍砲火的新軍事技術，使傳統軍事武術退卻。而民間的發展，為抵禦外侮，以強身健種為主，故時有上海精武會、天津武士會等組織形成。而今之武術，順應世局，多引西方體育訓練法，重新編寫武術拳路，以體育套路為主，適演藝競賽而不適攻防技擊，有別於以往，漸次由外煉內，從力搏、武藝、技巧而至內功，並融合中國多樣傳統文化精神於一爐的武術菁華，此本末倒置之局勢，實令人憂慮。

練武與演藝

武術發展之初，應敵以器械為主，拳腳為輔。攻防以力搏為主，技巧為輔。軍事則以陣列為主，散戰為輔。然皆不離攻防技擊。而民間武藝，或納導引氣功養生，或引易經醫理為用，或演藝，或比擂，或取動物特長，或象形習

武，或革新拳路，或探究內功，其多元化的發展，溯其因，多在於追尋武術者之需求，與習武目的不同，而延伸出不同型態的武術發展途徑。一般練武層次，多由體能健身開始，再由拳法套路入門，不論軟操或硬功，常以鍛鍊出有形的熟練拳法為主，若有欲深究者，才會涉獵內功鍛鍊，此為傳統式的武術教習法。是以一般習武者，誤以為追求武術的目的，可區分為強身健體型、演藝競賽型與技擊功法型。諸不知，武術若非奠基於，可激發人體先天潛能的功法基礎上，實不足以充份發揮其強身健體，或拳法技藝的實質效益。

健身原是武術的附加價值，習練武術若僅是追求健身，則勤練活動筋骨的基本操功，即可達到強健體魄的功能，於今鍛鍊體魄的運動，已有多種選擇，不一定要以武術健身。反言之，如若該項武術是以健身為主，則其運動方式，多會偏向體操作用，以開展、活動筋骨的動作為主，多為武舞型態，而非武術導向耳。

演藝套路或競賽套路，其為追求完美演出，常會局限或過於開展武藝動作，以達定點得分之目的，有時為達演藝或競賽之冠，追求一時的榮耀，甚或強制壓縮筋肌，違反人體生理結構，不擇手段達到目的，日積月累之餘，常會對身體造成有形或無形的傷害，而成為日後的後遺症。習練演藝或競賽式的套路武藝，僅能強化一時性的肢體活動力，於實戰技擊無益。需知臨敵時，人皆具有與生俱來的自然反應，實戰中性命攸關，絕無以拳路套招方式，拆解對招以應攻防者，有時不但無以為用，反而徒增危險，擴大傷害。無功法基礎的拳法套路，其生命週期甚短，常隨年歲體力之衰竭而消退，是以雖謂習武，除動作花俏外，仿若未學。

拳學正軌

武術本以技擊攻防為要，功法的奠定，是武術的主要內涵，正確的功法

鍛鍊，應為不違反自然生理結構下的術理鍛鍊，能使強身、技擊雙效合一，故其年齡層之延展性，應較一般運動為長。功法，一則可鍛鍊筋肌彈性、抗壓縮能力、韌性、骨質、心肺功能與神經系統反應等。再則能鍛鍊應敵時，無拳無意，觸手驚彈的精要武術。同時，亦在培養，不爭強鬥勝，厚以待人，寬以處世的武德精神，且能適當地激發人體潛能。是以鍛鍊功法，究理拳經，如欲達到整勁功法，練就有形於無形，進而激發潛能，邁進無人無我的境界，以余之體悟，應由「先天勁法」著手鍛鍊，是為正軌。

武術為實證科學，勁若不整，絕無進一步的功法可言，如建築樓層，未先紮基於九樓，絕無先建第十樓之理，否則根基不穩。鍛鍊整勁功法要有下手功夫訣要，需於若有若無中，由潛能直接爆發，不假它途。不唯先天，不獨後天，整勁後的潛能激發，乃利用人體最自然的能量，激發出最強悍的勁道，鬆之自然若無，發之戰慄若驚，功法紮實，拳法技藝方能無限量地巧妙變化。功

法蓄於內而瞬發於外，作用於一瞬間，講究實效，非以美觀為主，故不適於表演，必也，僅能以試勁法，表現技擊法則。演藝套路或競賽套路，要求肢體活潑，無需內勁基礎，亦無需技擊攻防特性，是以較適於表演。

所謂功法，亦有層次之分，初乘功夫「力練築基」，中乘功夫「功法試煉」，上乘功夫「無極體用」。武術，不論其所習之拳法套路種類，殊途同歸，皆是欲達到整體為用的武學最高功法境界，萬法歸一。功法鍛鍊，並非熟練拳法套路，積年累月即有所得，氣蘊天成的先天勁法，仍需有正確的下手功夫訣要，方能有所成就，習武者必先慎思，以確認自我追求武學的真正目的。

追求武學應有的理念

追求武學，應先對自身習武動機，與所欲追求的武學境界，事先界定，瞭然於胸，而後再步步追尋。然而，現今時代背景不同，習武者練武的目的，已然不同於以往。若仍為強身健體之目的而習武，如今欲達到相同效益的其它體能活動，已足以取代。若受武俠小說，武打影片效果之吸引，以充滿武功幻影的心態，進入習武領域，但確又幻想盈心，好高騖遠，不願付出，不著實際，祇想以奇蹟般的練武奇緣，輕易斬獲高超武學，需知天下實無不勞而獲的成就。若雖慕學，但無原則，喜新厭舊，以為多師多藝，功夫即能深厚，已然偏差所學而不覺，需知習武一事，淺嘗而不深究，宛如未學。餘者，或受體制影響，茫然以學，卻不知所為何來；或為表現自我，追求瞬間技擊成效，圖一展英姿雄風。此皆因習武者，不明武學真諦，不論是尋之無門，或自以為是，

過與不及的習武心態，皆使武術精神，本末倒置，實令人慨然惋惜。追求拳學，首重築基功法，一門有內涵的拳學，必重視內勁功法的鍛鍊，對於術理的試煉考驗，亦必歷久不衰。

一般習練者，常為追求武術外形上的效益，反增無端的拳法訓練法則，諸不知愈真實的功夫，愈是落實而單純。種類繁雜的拳法套路，追根究底，皆應奠基在內勁功法上，方能不落虛華。然而習武者，如何才能在紛擾雜陳的武術領域中，規範出自己習武的方向？實應依循下列八個方針，即「聽聞、尋訪、虔求、實練、試手、斂化、致柔、功成」，逐步地追尋。習武者，如若能依此漸次地，確認自己的習武程序與目標，必不致茫然所學，或誤入歧途而虛擲光陰。

【聽聞者】，所謂：「聞道有先後，術業有專攻」，習武者必先多方聽取，武術界對該項武學內容的評價，收集相關名人軼事與史料，過濾道聽

塗說，以瞭解該項武學傳承延伸過程、發展特色及其歷代傳襲者的武德風範，知其所長，明其所由，適以確認自己的學習動機，不落虛幻，亦不枉費時日。

【尋訪者】，俗云，百聞不如一見，聽聞不如親見，為落實己所聽聞，當透過親訪或旁及應證，以確知聽聞之屬實性，加以當今為師者，形形色色，朦混嘘騙者亦有之，必細心探訪，查其功夫之有無，範圍落在何處，雖聞其言之灼灼，仍需訪查其言之真假耳。所謂讀萬卷書，行萬里路，尋師訪友的過程，除可增長見聞外，亦可釐清不實的傳聞，開通自己的眼界，利多於弊。尋訪時，態度上需誠信謙和，請益技藝，務必落實，勿懷幻像憧憬，方不失追求武學真諦之法則。

【虔求者】，既訪得值得跟隨的老師，必下決心，虔心求教，習拳有兩種不同層次，非入門的學生，僅能習得外形上的拳法套路，入門弟子方

能深入築基功法的鍛鍊。為師者亦會體察學生的習拳動機與認真程度，因其動機之不同而有不同的教習法，學生或為一己之利而習者，或為當期實用效益而習者，或認同該門武學，足以擔當承先啟後，進而發揚該門武學者，非可同等對之。若是習者僅慕其學，卻先勤後惰，虎頭蛇尾，亦必然遭受淘汰之途。

【實練者】，虔誠以學，經老師考驗，得為入門弟子後，更要務實的鍛鍊功法，若誤以為入門，既為得志，或自以為已然登堂入室，反好高騖遠，必再遭淘汰。需知「學然後知不足」，築基功夫，需按部就班用心鍛鍊，基石為要，絕無短期內，可成就功法者。隨師，可得師之傳藝、解惑、授業，而築基功法尤需為師者，從旁矯正與點化，需知十年功不及師父一句點化訣，虛心誠意的隨師，層層練己，步步進昇，一日築基一日功，萬丈高樓必由平地起，切要紮實根基，純熟練藝。內勁功法與外在拳

法，皆需齊備，藉助意念的貫穿，從有形的形體、手法、步法、身法的鍛
鍊，到形而上的內勁潛能激發，從近距離的應手，到遠距離的攻防，皆需
學而時習之，以致熟練，是以諺云：「拳練千遍，神髓自現」。

【試手者】，武學鍛鍊中，得藝必試手。師父對弟子釋以拳經要義，
臨敵口訣時，往往口述不如親身示範，而示範不如親自摹擬餵招，拳經
云：「練時如有人，用時如無人」，實戰技法的演練，絕不可採套招方式對
練，會使弟子形成慣性而不知應變。既是摹擬，仍有其局限性，是以在摹
擬餵招技法後，必再經實際試手應證，方知功法的適用性及變通性，學而
不知運用，閉門造車，仿若未學。功夫深淺，是否熟練，是否通徹，一試
便知自己之於武學領域的吸收程度與體會多寡。言語吹噓，話頭贏人，皆
是空幻，踏實以學，必顯然於實地試手應證過程。多方吸收實戰過程中的
經驗，則功法技藝會愈試愈精，愈練愈深，以致快捷、沉穩、細膩。除了

培養膽識勇氣外，適足以蘊育應敵對陣技巧，將功法拳路落實於實戰應變中，如此反覆不斷的精益求精，觸類旁通，舉一反三的試煉，青欲出於藍者，應掌握此為進階之機。

【斂化者】，鍛鍊武學，發揮於外者，必再收斂於內，拳經云：「有形有意皆是假，意到無心方為奇」。拳法套路的鍛鍊，仍屬有為法，要使武學達到無為而已，有所作為，應將外形上的動作，完全化入身體的自然反應中，意動形已成，動本於靜，靜寓於動，動靜虛實，皆吾所主，意念一動，形勢氣魄已成。此鍛鍊的法則，端賴習練者反覆而持久的熟練，將有形拳法，化於全身，成為身體的自然反應，達到髮膚一經踫觸，即能以全身整體的反射動作相應的效應。若竟自以為功夫以得應證，便自滿而停歇者，是乃自限武學之路也。

【致柔者】，功勁拳法雖已化於自然之境，摒除肢體著意之動，達到

「拳無拳，意無意」的境界，但其動仍不免於剛勁蓄內之勢，必再將其致柔，虛含以待，使全身一體，因吾之意念而生，因吾之意念而動，甚而因悟生動，達到另一種有形似無形的境界。致柔並非鬆軟之意，而是應將功夫柔化，柔到極點，如水之韌，使之不帶絲毫剛強急迫之狀，柔之益柔的功力，彷若於無中生有，其所發揮的爆發力，必盛之至極，而萬夫莫敵，此與物極必反，否極泰來之理同矣。

【功成者】，武學功法的最高境界，在於返樸歸真，需將致柔之境再回歸先天本能之中，似回到未練拳之初，方可謂已達武學最高境界，否則不可謂之全功。此時武學的基礎，全來自人體先天本有的潛能，不藉外形之功，不假內在之法，仿彿天生即有，基於潛能的激發，浩浩然，而用之不竭，勁源爆發之勢，如洶湧波濤，層層緊隨，威勢無可限量。此乃經鍛鍊而功成之境界，知其然而然，與特異功能者先天具有，確不知其所以然

者，大不相同，切勿混淆以對。

習武者於從師後，追求武學理應兢兢業業，克盡己能，用心研習，然而於從師前，仍應慎重考量選擇從師。俗云：「一日為師，終生為父」，除示以尊師重道之義務，亦明示以從師對己，時有終其一生的影響力，故不可不深思熟慮，從師之重要。足以為師的首要條件，應對該門武學的承襲源流，有所認知，且具深厚的理、術素養。「理」以解拳經拳理之疑慮，「術」以導武學技藝之實證，其次於武學領域外，能適當地引導習練者，為人處世的原則，使受教者深受其益，而常懷從師風範，是以從師的人格素養與社會歷練，對弟子亦有深遠的影響作用。身負傳承之責的老師，常能珍惜所學，虛心以治，然而由於自身承接與體悟心得的差異，發展方向的不同，亦有不同型態的授藝老師。或有守成不變，適足以擔任承先啟後者。或能立意在原基礎上，加以創新整合延續者。或於武學領域中，有青出於藍，而更勝於藍之表現者，或有師父，過

於守舊，恪遵古法教習方式授藝，功法傳子不傳徒，或傳徒又不過六耳者，因而常致丟失武學真諦，甚或攜入黃土，終究未傳，而造成遺憾。或有部份師父，經自己苦練而有成，但卻不知其所以然者，此類師父，雖有功夫，然無法教習傳承，亦不能成就一脈武學。更有倚老賣老，空談理論，無有真實功夫者。諸如所述，習武者，對於己之從師，實應詳訪細查，如若隨師不當，虛擲光陰，不得其功，反得不償失矣。

師父傳藝有四種等級的區分，非入門學生中，有僅練拳法套路而不重實用者，或為僅習實用技法，而不重拳法套路者。而入門弟子之中，亦分為傳承弟子與非傳承弟子。故習練者對自己要追求的武學境界，應有確切的方向。正式傳承的入門拜師，因需續脈絡，接宗法，故設有正式收徒儀典，其主要用意，是藉由正式禮儀，詔告弟子，切記身負承傳之責，同時適當地規誡弟子的行為規範。各門派有各門派的規矩，如同家有家法，幫有幫規。習武者不可不

隨師，尤其在功法的點化上，絕非落於筆墨形容的拳譜拳經，所能涵蓋周全的，是以尊師重道守武德，是作弟子所應恪遵的義禮。早期的為師者，不論是家傳或承襲，凡教習入門弟子，除不藏私外，當得一弟子，資質優於己者，必有雅量，薦舉弟子另往良師處求學，增益其所不足，今已少見此類有氣度的為師者。

真實的武學，絕不帶神秘色彩，為師者展示的技藝，必可經傳授與應證，使弟子同受其益，若祇有為師者會，而弟子學不會的功法，因其不能經正常管道習得，後續無人，而無法繼延脈絡。是以，真正的武學，樸實無華，絕無花俏，且得以代代相傳，具武學傳承文化，而歷久不衰。術與理是武學的一體兩面，無術不成方圓，無理不成章法。武諺所云：「練拳不練功，到老一場空」者，實是強調武學應齊備內、外功法的鍛鍊，尤其是內勁功法，否則終必因年老體衰而空無所獲。

傳統武術，手起足落，皆有所應，攻防進退，虛實變化，必有依據，攻無不克，防無不應，符合人體自然反射原理，「練時就是用時」，怎麼練，就能怎麼應用，於術於理，皆經千錘百鍊，應證傳遞，兼顧技擊與養生之功。然而今之武術適得其反，以養生或演藝為主，疏略原本的技擊功法，棄前輩撰留的武技菁華不用，寧重套路表演而捨功法鍛鍊，寧抄襲拳理而捨心得記要，捨本逐末，實非所宜，惜哉。期盼現今的習武者，追求武學，應理術兼備，文武雙修，不偏不倚。在技藝上，貫通技法，精益求精；在理論上，應證訣要，體驗拳理；在運用上，觸類旁通，舉一反三；在體能上，激發先天，眷養後天；在精神上，靜如書生，動如猛虎；在意念上，君臨天下，擁抱寰宇。術者，當透過試手以驗證之，理者，必經過鍛鍊而實踐之。拳法技藝的演練，若祇崇尚肢體運動之美，便無法實踐拳理中之訣要真意。若空談拳法玄理，紙上談兵，無實證功夫，亦常會誤導拳理原意。武學領域，深邃奧妙，天下絕無一蹴既成

的功法，追求武學，歷經「聽聞、尋訪、虔求、實練、試手、斂化、致柔以致功成」的習武過程後，尚需培養綜觀武學縱橫剖面的能力與修養，方能納於心得體悟中，而有不同領域的超越與突破，不致固步自封。諺云：「學海無涯勤是岸，青雲有路志為梯」，追求武學，切勿華而不實，為免蹉跎時光，而所獲無幾，習武者切需自審追求武學之目的與理念。

武學心路歷程

余少時即仰慕英雄豪傑，俠義之士，早年曾隨張峻峰老師之弟子張健寶先生遊。年三十八歲時，再從師張永良先生習練內家拳藝，余較張師年長六歲。隨師多年，有感於術理未能貫通，是以一九九〇年始，余為深研拳藝，曾多次深入大陸內地尋訪，期能對拳學有所精進，並訪得中國武術研究院，以〈八卦掌源流之研究〉為論文發表的康戈武先生，搜集八卦掌、形意拳，武學名家史料，並歷經河北、山西、新疆、黑龍江等十餘省，蒐集相關武術資料。

一九九二年，余機緣親訪「台始易宗」張峻峰老師之妻徐氏，始詳知張峻峰老師之生平事略，徐氏早年隨夫勤練拳藝，技藝專精。張峻峰老師於一九六八年因誤藥致疾後，多為徐氏代授拳藝。一九七四年張峻峰老師辭世，易宗國術總館繼由徐氏掌門傳授拳藝，張師永良亦曾跟隨徐氏習藝。其後，余受教

於張師母徐氏，得其釋以內家拳學奧義，並蒙師母見重歸宗門下，親傳張峻峰老師承傳抄印本《周天術》、《形意拳》，及《周天術金函口訣》手抄本拳譜。

依拳譜之載述，張峻峰老師之八卦掌，為「程派高式」八卦掌一脈，形意拳則習自河北派李存義先生體系，太極拳則是師從郝恩光先生。一九九二年秋，余赴天津訪得「程派高式」八卦掌支脈的劉鳳彩先生體系傳人，以相互印證兩岸間因時空相隔，所形成的「程派高式」八卦掌武技差異。余深體所習之先、後天八卦掌法，雖為「程派高式」同一脈絡，但先天掌法未見齊備，後天六十四式的練法與技法，亦未能體現「程派高式」八卦掌，扣擺迂迴與沾黏纏化的體用奧妙，更無刀、劍、槍、鉞等八卦掌器械的傳授。余為潛心專研「程派高式」八卦掌技藝，歷年來往返於天津，求教於王書聲老師並蒙其授藝，王師為劉鳳彩師爺之得意弟子，功底深厚，名揚海內外。三年來王師感余至誠，於一九九四年秋，囑余正式遞帖拜師入其門牆，相繼授余以高義盛師祖承傳手抄拳譜，

及其隨身之八卦刀、劍、鉞等器械，使余之「程派高式」八卦掌拳藝臻至完備。

一九九三年春，余為研究山西、河北派形意拳與戴氏心意拳之拳理、技藝，走訪山西太谷與車毅齋體系之傳人布學寬之子布秉全先生研討形意拳藝，另赴山西祁縣與戴氏心意拳體系傳人段錫福之子段志善先生探討戴氏拳技。更遠赴黑龍江齊齊哈爾，專訪河北派尚雲祥弟子李文彬先生，探討尚氏形意拳學要義。余於多年尋師訪友的過程中，得以親見傳統形意拳各派體系，於拳架與勁力的表現，各有所長，惜後學者多未能體驗拳理真意，誤導拳法要領，以致形意拳藝功法不彰。一九九三年冬，余赴北京參加首屆國際八卦掌聯誼會，與海內外各八卦掌體系傳人相互觀摩演練，各體系傳人於轉掌的練法不盡相同，有蹚泥步的走圈練法，亦有化轉掌為自由身法的變化。八卦掌走轉擰翻，動若游龍，本有其精髓所在，或因時代背景的不同，追求方向已異於傳統八卦掌，

原著重整勁功法的鍛練，均未能體現。

一九九五年清明，余赴天津參加劉鳳彩師爺，於老家山東大山鄉的立碑儀典，同時於天津正式成立「程派高式八卦掌研究會」，王師囑余在台承傳「程派高式」八卦掌藝。同年十月，王師書聲因癌過逝，享年七十七歲，惟余接獲來函時王師已然故世，並於三日後火化安葬於天津寢園，是以一九九六年四月清明，余攜弟子前往祭拜掃墓，並展開拳鄉之旅。在天津，拜訪「程派高式」八卦掌同門，研討技藝。於北京，拜訪朱寶珍先生，瞭解尹氏八卦掌，及北京各體系八卦掌發展之軼事趣聞。造訪河北派形意拳發源地，河北深州，亦即李老能、劉奇蘭、郭雲深、李存義等名師之故鄉，與「深州市李老能形意拳研究會」，切磋交流形意拳藝。至山西太谷，專訪宋世榮之侄孫宋光華先生，秉燭夜談，探討宋派形意拳的功法特色，並再訪車派體系傳人布秉全先生。往山西祁縣小韓村，原戴龍邦先生故居，並藉由戴寶書先生的演練與說明，瞭解

戴氏心意拳的拳藝風格。行旅於天津時，曾機緣訪得李存義弟子，張鴻慶體系之傳人宋宏德先生，應證張峻峰老師所習李存義體系之形意拳藝，並蒙宋宏德先生，演練五行拳並示範王薌齋早年意拳鍛鍊的方法，觀其練法與現今的意拳（大成拳）練法，有許多差異。宋宏德先生的練法，較符合王薌齋的意拳心得。

歷年來，余潛心整理所蒐集之八卦掌、形意拳、太極拳史料、書籍及拳譜等資料，亦親訪武學史略名家周劍南先生，求教武術相關見聞與理念。余於深入專研前輩所留傳之拳經與著作要義時，有感於內家拳法，除拳架套路外，於功法、勁法皆各有所長，但前人風采，於今已不再重現。清末民初，八卦掌、形意拳及太極拳藝，盛行於京津，尚實戰，重技擊，名家輩出，其攻防應敵技法，必有其精要心得體會。余為探求拳學精要，遂潛心研悟拳經中，有關功勁的訣竅與鍛鍊法，在站樁找勁的過程中，體驗出先天勁與後天勁之本質差

異，並研悟出如何激發人體潛能，以鍛鍊內勁的下手功法。

多年來的尋訪過程，博覽各地武學拳藝，重在術與理的交流與應證，意在有所比較，分析其間之異同，截長補短，增長見聞耳。而尋訪目的，亦是在適當地釐清傳聞軼事，或書藉文獻記載的疑慮，知之愈深，方能體之愈精，余深信，能盛極一時的拳藝，必有其見長之處。追本溯源之旅，即欲落實自身地體認，以免閉門造車而誤導後學。武學技藝在精不在多，余於鑽研各類武學拳譜時，深體前人已在拳譜中，對各階層的功法要領，明示精要訣竅，惜後學並未著實下功夫親體試煉，以理解拳經真義。或以字面解譯誤導術理根源，甚或寧棄武技攻防效益，而崇尚肢體表演運動，反以為拳譜內容無可參研。落實的功夫，不在外表的虛華拳架，而是在訓練全身整體骨骼與筋肌的協調，以激發人體本有的潛能，形成實而不華的內勁基礎，並與日俱增，正確的勁法，必定會愈鍊愈精。

先天勁法篇

先天勁法之心得體悟

親身體驗悟

余追求內家武學，八卦掌、形意拳、太極拳。原以為藝畢即得全藝，然於對照拳譜及拳經論述時，又大相逕庭。每伏拳勇試手，亦多感虛華不實，凝思乃余學藝未精之故，是以未敢輕言授藝，恐遺誤後學矣。余為精進拳藝，於椿功中揣摩內外動靜虛實，常徹夜研練，略有心得，即以生理結構之反應，與人體筋肌組織，骨骼架構，相互對照，印證拳經與醫理。並加強苦練拳法技藝，研擬實用技法的合理性，期能摸索出理術之契合點。幾經證驗，有感於技擊之巧，在於手法、身法與步法的靈活應變。武術之於技擊，一用必有一御，有本源之理，必有應變之道，武術是人體的實證科學，手起足落，皆為技擊而

設，理應合乎人體自然生理反應。

余為深究拳學奧義，行旅拳鄉，以追本溯源。尋師訪友，以增廣見聞。

然幾經旅歷歸來，深覺所見聞集知之武藝雖巧，似無有根基，若逢碩敵，力拙而努，仍難以致勝，時感力有未逮之處，武學境界，應非僅止於肢體的靈巧動作，或以氣力取勝爾耳。故余乃鑽研各門派體系之拳經祕要，領悟到盛極一時的八卦掌、形意拳與太極拳藝，雖各有巧妙之處，然前人致勝之機，應多奠基於紮實的內勁功法。然而何謂內勁功法，其進階層次如何，何以應證，確又遍尋不著下手功夫訣要。是以余孜孜終日，集結拳經功法精要，以樁功的鍛鍊法則，深入專研，幾經比較對照，自足底始，至於全身各部位，皆親身試煉功法鍛鍊要領，逐一打通身體關鍵部位之筋骨肌腱，歷經筋肌痠疼麻脹過程，不斷地反覆嚐試驗證，祛蕪存菁地調整，幾經突破即有如脫胎換骨一般。余於功法鍛鍊中，親身體驗人體脊背的奧妙功能，與其柔韌的作用力，而神意的提昇引

導，亦佔極重要的地位，拳學中，神意是主導功勁運用之樞紐。此間尤對鍛鍊全身，整體性的整勁功法下手訣要，有深切的體悟，知其所源，明其所用，且能助益自身本有潛能的開發，是以余名之為「先天勁法」，如是下功夫用心體悟鍛鍊，效益必彰。內勁功法，實凌駕於各種拳術套路之上，武術之根基，亦是各拳術殊途同歸，所應共同追求的至高武學境界。部份拳經論理雖明，然獨缺下手鍛鍊內勁之訣竅，其中奧妙，非可以字義淺解，亦非埋首苦練拳法套路，便可輕易成就者。

功夫下手訣

「先天勁法」下手訣要，是鍛鍊整勁功法最捷要的途徑，習者需慎心思維，不斷地親身試煉調整。如若不明自身生理結構，不究行為動作的自然反應，未及疏通脊背，未能使全身整體一貫，皆無法達到整勁的目標。「學拳法

套路易，明勁法訣要難」，如無適切地下手訣要，必耗費時日，甚或終其一生而徒勞無功。需知人體的生理結構，各有所長，而潛能更是無可限量，是以下手功夫的鍛鍊，需由傳授者層層引領，免於走火入魔，誤入歧途。亦需習練者的恆心毅力，細心專研，功夫必得精準，成效必勢如破竹。功法的鍛鍊，需先經「展伸」與「束撐」鍛鍊，將身形練開練活，再藉由「擎天」、「伏地」、「撼山」、「搏浪」、「混元」、「乾坤」等六大功法訣要的相互配合，以鍛鍊不同部位的筋骨肌腱，使之鬆緊開合，舒展通暢，而遊刃有餘。整勁功法的試煉，則需另以「沖空」、「翻浪」等試勁法，驗證不同力源、方向與力道的爆發力與實用性，再融入適切的「應手十要手法」，以鍛鍊出沾身縱力與觸手驚彈的境界。余所鑽研之下手訣要，契合人體生理結構，無強制操練的硬肌，更無氣功神技的附會，完全以人體本有的自然潛能為本源，適當地激發，使之成為自然反應下的常態機能，無需借助外來的輔助器材協助鍛鍊，且可隨時接受

驗證，效益凜然。

練藝在自身

武學領域，境界匪淺，理應精益求精。有形有象的功法，需以強硬的筋肌與借力打力，來鍛練制勝技藝。是以習者應將身體有形功法，練至無形，使之如彈簧般的靈敏柔韌，成為完全的身體自然反射動作，無拳無意，以達到神意犀靈的境界。先天潛能，乃指人生而俱有，能於大自然中，自行爭取生存條件的本能，此本能若加以適當的激發運用，會益發敏銳超卓。唯人類以後天優渥環境使然，不知本有而未及啟發矣。人類潛能實無可限量，欲練就無拳無意，觸手驚彈的內勁效益，確然可成，絕無神秘幕帳。追求拳學，應「究本源，明其理，練其藝，驗其果」，而後於內勁功法的基礎上，再求不斷地提昇，知所激發，可助益人類潛能的啟迪與開創。鍛練「先天勁法」，除武術效

應外，尚可增進人體神經系統的靈敏反應，開啟智慧，強化腎上腺功能，增強肺活量，助益免疫系統，疏通血液循環。不斷地思維體悟，更能促進腦細胞發育，而瞬間全身爆發力的產生，更是力學上急欲解答的研究目標。

余自習武以來，由拳法著手，實用技法入門，鑽研拳經，體驗內勁功法之奧妙，於有形的樁功找勁試煉中，深研出「先天勁法」之下手功夫。此下手功夫，充份發揮脊背功能，置神意於犀靈之境，且能激發身體潛能，蘊育自然反應於無形無意中。其間埋首拳經，以身試煉，所歷經者猶如十載寒窗，鐵杵磨針矣。余之體悟皆步步奠基而得，實證實作，絕不假托氣功、神技以混世聽，是以隨余研習者，皆可同受實際之驗證。余對術理的體認，深覺武術發展至今，於內於外，皆應深入探究人體先天俱有的潛能，適當的激發，必有源源不絕且不同以往的術理成效，人體的奧妙與潛能，原非輕以筆墨足以描繪者，余僅以親身試煉心得，示余之體悟，以引真心有志於武學者。開發潛能，練藝

在自身，切勿徒勞遠求。惟期以自我之經歷，為習武者之借鏡耳。

十年體悟

「溯源覓拳蹤　橫縱大神州　聞名師軼事　道拳藝本宗

拳鄉訪師友　切磋技藝真　歷經十寒暑　典盡身家物

專研功法勁　夜寐起三更　縱觀百拳譜　駕馭神脊足

微妙通玄處　親身體驗悟　擎縱抖彈驚　拳名先天勁」

人體脊椎的重要性

人類屬脊椎動物，就生理機能而言，脊椎是有脊動物中，最重要的身體結構，脊椎骨，計頸椎七節，胸椎十二節，腰椎五節，薦椎五節共一塊，尾椎四節共一塊，有三十三節。脊椎中的脊髓，蘊藏大量的神經元，連接腦幹、腦皮質等神經中樞，導控軀體運動的反射感應，為支配皮膚、肌肉及關節等部位，反射動作的重要橋樑。脊髓組織與胸腹內部臟腑器官，同受腦脊椎神經支配，脊神經與臟腑分佈的植物神經相連接，關係極為密切。若臟腑有病，脊椎會出現異常狀況，適切掌握脊椎的壓痛點，可預知臟腑疾病的發生與早期治療。頸椎與胸椎上半部，掌管頭面咽喉疾病，十二節胸椎，則負責胸腹間器官，如心、肺、胃、膽等的疾病，胸椎下半部與腰椎，反應腹胯骨盆病痛，如腸、脾、肝、胰等器官的疾病，腰椎及至尾椎部位，則偵測下腹部，性器官及

下肢腿足等的病症。神經元間的軸突支配信息的傳遞，接受外來信息，告知腦，並接受大腦皮質的信息，透過交感神經，與部份副交感神經的相互作用，傳達正確的肌肉反射動作。是以適當地鍛鍊脊椎，可加強全身整體性的敏銳反應。

反射功能

　　脊髓內的神經元透過感受器接受體內、體外的各種刺激或變化，立即將刺激能，轉化為神經衝動，由神經元突觸或神經纖維，傳遞到中樞神經系統，經由中樞神經的分析，綜合判斷，將決定信息沿神經傳導至效應器，以支配和調節各器官或部位的動作，這樣的運作方式，即稱為反射。神經信息，包含不同數量和頻率的脈沖式動作電位，與複雜的化學轉化過程。反射中樞，是中樞神經系統中，對某一特定的生理機能，具有調節作用的神經細胞群，其分別分

佈於中樞神經系統的各個部位，如脊髓、延腦、中腦、小腦和大腦兩半球等，在反射活動中佔極重要的作用。

神經傳導

傳入神經元的神經纖維，進入中樞神經系統後，與其它神經元突觸聯繫，會以輻散作用，迅速將興奮與抑制過程，擴散到許多部位，而傳出神經元。在中樞神經系統內，其接受不同軸突來源的突觸聯繫，會以聚合作用，將信息匯集於同一神經元上，總合之藉以加強或減弱神經活動。經由不斷興奮、抑制、輻散與聚合信息的過程，神經元便能達到充份而密切的聯繫與傳送。感受器接受刺激發生興奮，刺激的能量，轉化為神經上的電活動，此為感受器的換能作用。這種電活動到達一定的標準時，就能進一步使神經纖維發放衝動。

來自各種感受器的神經衝動，經脊神經後根進入骨髓，分別經各上行傳導通路

到達腦視丘，做為判斷依據，故此傳導通路極為重要。神經傳導作用過程中，若有局部性的機能疲乏、滯礙或干擾，會影響反射動作的速度與準確性，故局部受傷，常會使反射動作無法順暢完成。如脊背中的脊神經，前與肌肉相連，含運動神經作用，後為感覺神經，分布於皮膚組織中，以掌管感覺，是反射傳導例證。

交感與副交感神經

人體中能由意志控制的神經，為腦脊神經，不能由意志控制者為周圍神經，或稱植物神經。腦脊神經支配人的眼、耳、鼻、舌、身、意與意識有關。植物神經，分為周圍神經支配人的心、肝、胃、脾等內臟器官與潛意識有關。交感神經與副交感神經，兩者功能相對，而作用相反。交感神經，作用於在外的皮膚，負責防衛、攻擊與鬥爭等本能。副交感神經，掌管營養、生殖與排泄

等，維持人類的生存與繁衍。交感神經與副交感神經，需經常保持在制衡與相互協調的狀態，脊椎的脊背神經叢，即背負此項重任，是以適當且堅持的鍛鍊脊背，與腹部筋骨肌肉，除可抗衡神經作用外，且可事先預防，甚或治癒疾病的形成，是維護健康身心的秘訣。

肌緊張與肌張力

脊椎中除了內含神經元的脊髓作用，尚有椎骨與骨骼肌支撐的功能。人體骨骼肌纖維，經常發生輪流交替的收縮，使骨骼肌處於一種輕度持續收縮狀態，使之產生一定張力，稱為肌緊張或肌張力。人直立時，因受重力影響，頭會前傾，胸和腰不能挺直，髖關節和膝關節會曲彎。然而由於頸部肌群，及下肢伸肌群的肌緊張作用，人才會抬頭挺胸，伸腰直腿，保持直立姿勢，故人體的動作與姿勢，皆是由肌緊張與肌張力，相互搭配作用而完成的。是以強健脊

椎內的骨骼肌，可使脊椎產生防禦反應，經得起衝撞或意外傷害。如若脊髓受到暫時橫斷時，脊髓橫斷面以下，因失去腦中樞的調節作用，會暫時的喪失反射活動能力，甚而進入無反應狀態，是為脊休克，如不當的武術動作，所造成的傷害。然因脊髓本身可完成簡單的反射活動，是以一時的脊休克仍可逐漸恢復。

脊背的重要

　　鍛鍊武術，最重反應，部份習武者，學習同為脊椎動物的虎豹動作，以求增益武術發展領域。然動物多具蟄伏仆行的動作，而人類為直立行走者，且虎豹的脊骨，較人類多出四塊，是以僅習動物之外形，而未研擬其特長原理，必會學虎類犬，而不得其要也。鍛鍊脊骨之筋肌，應有適當的方法，不當地強化鍛鍊或壓迫脊椎，皆會形成傷害，且傷之恐非淺矣。故應先從瞭解脊椎本身

的生理結構下手。打通任督兩脈，不等於輸通脊髓功能，然貫通脊椎的結果，必有助於打通任督兩脈。是以鍛鍊脊椎的方法，應透過撐拔伸騰的要領，讓脊髓中的神經元，在不斷地伸張、鼓盪與壓縮的過程中，達到充分柔韌的運動，加強信息的反覆傳遞，使之熟練到有如本身所激發出來的自然反應一般。

一般武術，較少有針對脊背的鍛鍊法則，脊背可以是極脆弱的，亦可以是極強韌的部位。調適不正確，會傷及脊背內的骨髓筋肌，鍛鍊得法，不但可增益人體原有應變的自然反射動作，且有助於促使，與脊髓神經有密切聯繫之內部器官功能的健康，減少如骨刺增生或脊椎彎曲等，脊髓方面的疾病。脊背中的脊椎上接頭頸，中連身軀內臟腑器官，下繫胯骨、骨盆結構，及足以抵抗地心引力，使人直立的雙足。是以適切地鍛鍊脊背，不但助益健康，提昇武術發展領域，且可引領出，逐步開發人體先天本有潛能的重要途徑。脊背鍛鍊，涉及整個脊椎的架構，無師引領，慎防誤傷脊髓。余所專研之先天勁法，蘊含

鍛鍊脊背功能的下手功夫，並能使之發揮肢體上、中、下三盤的聯繫作用，適足以鞏固人體最重要的脊椎結構，而達到強身健體與武術進階的目標。

何謂先天勁法

勁與力

「勁」與「力」之鍛鍊境界，決然不同。「勁」，是由全身骨骼筋肌關節，整體為用，連貫靈動總合的爆發，是激發人體潛在能量的整體力學。「力」，是由肌肉組織，經由不斷而快速的收縮而產生，是操練肌肉筋骨的體能訓練。「勁」之於人體，猶如道之於天地，恍兮惚兮，其中有物，其物甚真，奧妙非常。

力 → 肌肉收縮

勁 → 骨筋肌合用

先天勁與後天勁

縱觀古今拳經論述，多強調「勁」是由氣貫丹田而發，認為丹田有氣就

會有勁，氣盈即可勁發，實非全然矣。以道家理論而言，丹田屬藏納之所，而頤養丹田之法，是以意念引氣由尾閭走背脊督脈，上行至泥丸宮，接鵲橋過喉頭十二重樓，沿任脈下行至丹田聚養，是以丹田之主要作用，在於蓄養藏納。

即便是內氣充盈丹田，藉壓擠丹田之氣而達彈發之力，其範圍亦僅能局限於胸腹間的攻防領域，超過兩肩以上的應變，若仍用丹田發力，以人類直立式脊背結構而言，上提之力會使重心後仰而不穩。故丹田氣打之爆發力，其力雖促而剛猛，然應變範圍有所不足，且需待再次壓擠丹田以彈發，故其力斷續，不易連貫發揮，易失攻防效益，有礙拳術之技擊實用。余就「勁」的本質及其鍛練方式的不同，區分以「先天勁」與「後天勁」。

【先天勁】，是指利用人體原有潛能，藉生理結構的功學原理，將能量透過脊背組織的強韌伸縮作用，而向外引發的一種整體震彈發放力，此種藉由脊背作用，將人體潛能直接整體發揮，而形成的勁力，即是先天（潛能）勁。

「先天勁」，源自腳底，依人之潛能，可源源不斷地開發增長，功力可隨年齡與研究心得的增進，而與年俱增。【後天勁】，是藉由鍛鍊筋肌，培育氣盈丹田後，再運用肢體動作對筋肌或丹田的壓縮，而產生的反向爆發力，源於丹田或筋肌，限於後天的鍛鍊，其勁力的開發，會因年齡的增長而漸形停滯，有極限之慮。

「先天勁」，主要是將來自於腳掌踩蹬磨蹉而產生的能量，經由兩膝撐拔力往上提，經過尾閭連接背部的人體主幹脊椎，一節節地往上傳導至脊背，而後透過肩、肘、腕向前遞送，加以意念的主導與貫穿，使力直接透達指端，一氣呵成地激發出無窮的潛能勁力。且可綿綿不絕地連續蓄勁發勁，宜攻宜守，收放自如，一旦發勁，威力有如驚濤駭浪，萬馬奔騰，無有間隙，勢不可擋，屬全面性勁力，為全身整勁的發揮。

先天勁綱領

「先天勁」，藉由脊背中椎骨的神經組織，傳導身體各部位的反射作用，藉由不同方位與勁道的發勁方法，掌控上、中、下三盤的攻守效應。而脊背鍛鍊，同時亦可鍛鍊臟腑功能，與神經組織的敏銳度，達到強身健體目的，且於觸動神經腦之餘，尚可訓練腦部反射中樞，倍增頤養丹田之功，開啟激發先天潛能的途徑，功效彌彰。是以鍛鍊功勁，理應由「先天勁法」下手，而下手功夫之首要重點，則應熟練「三盤、三心、脊背、足掌、神意、無極」等六大綱領之掌控，勁法精要皆在其中。

三盤

【三盤】，是藉由了解人身肢體的生理結構，如骨骼、筋肌間的特長與作用，其相關性的歸屬，互相牽動的層面後，再加以適當地區分與鍛

鍊，如肩與頭頸，腰與胯，需分開鍛鍊是例。明瞭三盤，自然能明其所用，加強肢體的靈活度，而不會以不合理的運動，傷及筋肌骨節，若能善加體用三盤要領，已足以自衛衛人矣。

三心

【三心】，是藉由上中下定點的會集，以達到一致對外的目標，是主導發勁方向的依據與準繩，如槍的準星，發射砲彈之瞄準器。三心，指印心、手心與足心，若兩手開而未合，即應以對方的心窩或重心為目標。不明三心，其力必散，一心未齊，其力必偏，無論勁源強弱，唯有三心會齊，方能發揮整勁的功效。

脊背

【脊背】，是脊椎動物中，最重要的生理結構，亦是傳導、掌控「先天勁法」的主要部位。人體全身上下，最集中而大塊的部位，是前胸腹與後脊背，胸腹內有臟腑器官，可捍護者惟胸肋而已，是以可做為勁力的砲座基地者，唯脊背部位耳。尤其脊椎間，蘊藏許多神經組織，對於交感神經與副交感神經的作用，影響甚大。動物中如虎豹，亦是藉助脊背的縮彈伸拔，觸動反射騰躍，以整體撲貫力，攻擊獵物。同屬脊椎動物的人類，亦有此先天本質，藉助脊背發力，足以激發諸如此類的先天潛能。然因人類已進化為直立式行走動物，當其充分以脊背發力時，勁道方向與地面相距太遠，會使重心前仆，是以需靠前腳掌及腿膝間的撐拔頂扣為支力點，形成前後合力，以掌控勁道方向。此要點與以四足仆伏撲食的虎、豹不同，虎豹衹需脊背曲伸夾擠，無需前腳膝足支點，因其撲食著地後，可隨

即以後腳蹬地，再起再衝故耳。脊背以脊椎組織為彈性的韌床，其內的神經組織具可塑性，為足以掌控反射傳導動作的樞紐，而堅固的肩胛骨，則以鬆緊開合，來調節勁力轉折與透通的靈活度。是以充分暸解脊背功能，適當活用，是鍛鍊先天勁法，極為重要的步驟。

足掌

【足掌】，是先天勁法的勁源所在，是啟動勁源之樞紐，如嬰兒習步，必起於足掌點觸。動物亦然，如虎豹靠四足躍蹬撲食，然一旦落入架空其四足的陷阱，無著力點可供其踩蹬跳躍，便祇有束手就擒之途。又如鳥類亦需靠兩足之踏蹬起飛，足若受傷，或使之停歇於手掌中，於其踏蹬時，微起落手掌，以削減其踏蹬之著力點，則其必為掌所控制，無以借力起飛，徒然落為掌中玩物矣。人類藉由足掌對地面施以踩蹬蹉蹂的作用

力，所產生爆發性的反作用力，即是勁力的本源，是以功法奠基，需由足掌開始鍛鍊。勁力無根基，猶如槍砲無撞針擊發，罔論其技，閃躲跳躍，玩弄形體花俏，於功法無益。先天勁法的下手功夫，必由足掌奠基，身形身法之變化，皆源於足掌之靈活鍛鍊，忽略足掌鍛鍊，猶如未習走，先練跑，必無穩實根基。熟練足掌發勁法，方能經由下而上的架構，層層遞伸，根基穩實，整體鍛鍊，才能發揮先天勁之整體效益。

神意

【神意】，是拳學之魂魄，為人體活動與技擊應變的主帥，無神癡呆，無意渙散，唯有神意貫通，勁力方能行之有向，否則必無所從，空有勁力而無以為用。眼神，是神意的先鋒，先天勁法中，模擬意境，意領神出的鍛鍊，即是強化犀靈眼神，使之機敏，以引領攻防意識之動靜。臨敵

時，神意蓄勢，要如滿盎高漲之水，觸之即崩溢渲瀉，傾而不復，隨即收放，復蓄以恃敵，神意之為用，需任運自然，又能隨時有以待之。

無極

【無極】，內含鬆緊虛實之理。「無」，即鬆，即虛。「極」，即緊，即實。先天勁法所鍛鍊的勁力或先天潛能，起時要虛之若「無」，一旦觸動，即如電閃雷霆，迅捷驚爆，無所不用其「極」般地，撼動山谷。用法上，鬆時應歸於足掌，用時隨即緊促，瞬間爆發，虛之若「無」，實之至「極」，「無極」之理，為拿捏並掌控先天勁法運用之最高法則。

弓箭原理

「先天勁法」，可藉拳經中的弓箭理論述之，然以往拳經中，對「以背為

弓」之說，常有似是而非的釋譯，余證驗，「脊背應為弓之弦而非弓身」。若以人體為弓喻，則需以身體上下支點，做為「弓」之兩端。上端頭懸，引領頸項挺拔，成為有力的上支點，下端足膝緊扣，鎖定薦骨岬與尾椎部位，穩固胯骨，形成鼎立的下支點。支點頂撐齊備，弓身在前，其弧度涵蓋範圍，需籠罩對方攻守領域，範圍大小，視攻防需求而定。脊背為弓之「弦」，掌控曲伸張弦作用與彈發勁力。肩、臂、膀、手合為「箭」，調整箭頭所向位置。將印心、手心與足心相合於一線，以三心相照的準星，定著目標。足掌踩蹬為勁源。先天勁，勁力爆發，發自足掌；挺拔頸項，夾扣膝膀，鎖定弓端；撐拔脊背，曲伸張弦，合準三心；手箭為導，力透指端，嵌射目標；整體一貫，彈性機動，勢如破竹，是以「蓄勁如張弓，發勁如放箭」。其勁力，可不斷地蓄勢待發，綿延連貫，而收放自如矣。

以圓為體

習練武術，需明「圓」為通體靈動之理，任何肢體動作皆需以「圓」為體用，如八卦掌以走圈巧變平盤之圓為體，太極拳以太極陰陽斜盤之圓為理，形意拳則以守中立盤之立體圓為用。武術精髓，多以「圓」為本源。鍛鍊時，小至指、掌、腕、趾、踝的靈轉圓，胸腹、臂膀間的撐抱圓，大至籠罩敵我攻守範圍的平面圓、立體圓、斜盤圓，皆可為我所用，周身無處不為圓。「圓」者，其性必動，自身可任意轉動，亦會不定性地繞物而動，故需明其動性，如撫下動上，撫左動右，不論居於任何方向或方位，皆應掌握其滾動契機而為用。「練時即是用時」，明虛實進退之機，鍛鍊細膩的聽勁功夫，是深切體會「圓」的靈動，與「無極」體用變化之理的基本要領。

一以貫之

先天勁法，鍛鍊意境：「神要潛藏，意要犀靈。全身渾圓一體，指端要透電。動如萬馬奔騰，驚濤駭浪。力要縱橫起伏，撼要谷動山搖。動中寓靜，靜中寓動，動靜要虛靈無物，渾然忘我。如熔於天地之間，身形有飛騰之感」。武學進階，尚需將有形功法化於自然，而成無形，將有意觸動融入本能，而成無意，練就人體最自然的機動反應，靜之若無，動之至極，無極體用，一以貫之，拳學萬法歸宗，此之謂矣。

「先天勁」，吾人皆備，切勿僅僅追求肢體外動的美觀，而忽略了自身潛能的開發。不論習練者，接受何種武學的鍛鍊薰陶，於拳藝精進的過程中，要領得當，明下手訣要，皆能日漸成就出「先天勁」。武學境界，窮理究藝，練到先天整勁的領域，除能鍛鍊體魄，調節人體機能，使之蘊育無限機動潛能外，更於順應身體自然本能之中，激發思考能力，培養浩然氣魄。內外修為堅

毅穩實，宜武宜文，於攻防領域知所應對，待人接物亦復如此，無形中培養出習武者，氣宇軒昂，德藝雙修的境界。

先天勁

「靈物潛藏夷微希　功法煉化神足脊

恍惚空靈尋有象　動靜虛實意無極」

先天勁法下手功夫

鍛鍊功法有層次之分，初乘功夫力練奠基，中乘功夫功法試煉，上乘功夫無極體用。力練之基，鍛鍊形體；功勁之法，以意導形；無極之境，無拳無意。以力練為築基之功，以功法為靈動之本，以無極為萬變之源。

力練功法

【力練功法】，為築基之功，非以鍛鍊剛勁為目的。初步下手，需明三盤要領，再經身法、步法與手法的鍛鍊，袪除全身的努力、拙力，鍛鍊筋骨肌腱與肢體的協調性，以鬆緊適度，柔韌得宜為要。是以鍛鍊築基功夫時，需不斷自我調整並掌握各力點特性：如足掌如何踩蹬，如何落胯，何謂鬆腰，何謂拔背，如何沉肩，如何墜肘，何謂意達指端，何謂頭頂

懸，如何含胸等。且需落實地細心體會，動作時，身體各部位間，力道的傳遞，角度與方向接續性的搭配要領，此對全身整勁效益的整合，有舉足輕重的影響。為使各部位透通無阻，內部動作的要求，巨細靡遺，是以習練者必須先對自身的生理結構，有更進一步的瞭解。如沉肩時，運用的是何部位的骨骼組織，牽動何處的韌帶筋肌，其動作時，著力點的反應、阻力及可塑性等，以利逐步改善滯礙點，使沉肩動作，有充份而圓融的發揮空間。故三盤部位的精確鍛鍊，能暢通周身反應，而使反射能力迅捷而準確。人體組織架構各自有其彈性反應，欲練就「知其然，亦知其所以然」的武術水準，在加強肢體的鍛鍊後，尚需放任自然，順應筋肌的自然彈性結構，使之收放得宜，鬆緊適度，如此反覆訓練，才是堅實而持久的鍛鍊基礎。是以力練築基，是透過三盤找勁過程，協調人體生理結構與力道，敏捷筋肌，整體而一貫地，訓練身體自然反射動作，是整勁功法，奠基之鑰。

三盤

【三盤者】，以部位而言，是指將身體由上至下，依功能作用與肢體結構特色，區分為三大部份，各自為用又相輔相成。一般對三盤的分法，或以上肢、軀幹、下肢區分。或以頭臂膀、胸腰胯、腿足分別統稱，亦有以三節涵蓋者。就攻守領域而言，三盤範圍是將身體周遭，分別以平面、立體或斜面方式圈劃，形成平盤、立盤與斜盤的圓，以籠罩敵我領域，達到如同關卡設防般的監控效益。而圓盤的圓心所在與半徑大小，則視習練者之神意體現，而有相互變化的關聯性。

不明三盤要領，常會折損力量或散失重心，而無法與身體自然反射動作配合。部份拳經，雖有述及三盤者，然亦多未明示其中奧義。是以余深研其理，以人體骨骼解剖學的觀點切入，逐步調整三盤分類，與其相互為用的特性。深體鍛鍊先天勁法的三盤劃分，應將頭、頸、神、意歸在上盤。將肩、

臂、肘、腕、掌、指、胸、腹、腰等部位，劃在中盤。而胯、腿、膝、踝、足則落於下盤，一體為用。且依據人體動作反應，其中最重要的關鍵，頭頸與肩，腰與胯，切須分別擰轉，才能不受限地交替組合，活盤應變，以達先天勁功法體用之最佳境界。

頭頸與肩

【頭頸與肩】，切須分別運作。因頸椎功能，具有超過一百八十度的擰轉活動範圍，如回首探望時，人可以不轉動肩膀，即可直接擰頸回頭應視，有必要時，肩膀才隨頭頸轉動。反之如若頭頸維持向前動作，人體亦可隨時左右擺動兩肩，以配合運動的適用範圍，如賽跑、游泳、舞蹈動作等。是以頭頸與肩之動，有極大的分離性，武術動作若強制要求，頭頸與肩同時運轉，常會導致動作僵化，而滯礙神意發揮的靈活度。

腰與胯

【**腰與胯**】，必須分別轉動。因脊椎自第五腰椎以下，接續著由五塊骨合一的薦骨，與由四塊骨合一的尾骨。薦骨兩側，有左右對稱的髖骨結構，髖骨之下有左右對稱的坐骨，而髖骨下側端與大腿股骨，以骸骨粗隆窩，間以股骨頭相連。拳學中所稱之胯部，指的即是髖骨與大腿股骨連結處，是胯與腿骨間，極重要的轉折部位。由於髖骨與大腿股骨，銜接的骸骨頭轉寰處，是以前後移動功能為主，且相對於髖骨下，坐骨部位的骨盆作用。是以胯部動作，應與腿膝動作配合，抱合撐扣，以充分發揮胯部骨骼結構的功能。而腰部則是帶動上半身，左右而非前後旋轉的樞紐部位，是以胯部應與腰部的動作，分離運作，各守本位，方能盡其所能。

功法築基

【功法築基】

，主在鍛鍊適於實用技擊的整勁爆發力。拳法之靈魂謂之神，無神者空有其形，故無神意的肢體動作，即使勁整，亦屬機械式動作，短促而效益不彰。是以意領神出的功法築基，是貫通先天勁法，整勁路徑的導引線，將勁作用力，瞬間而一貫地引出體外，以爆發應敵效應。

人體是一真空體，在功法築基的過程中，當力源在身體內部通行時，適當地融入神意導引，力源路徑走向，會愈引愈熟，而其暢行性亦會練愈迅捷。經云：「練時要有敵，用時如無人」，鍛鍊時要有假想敵的存在，神意貫射的籠罩範圍，要直透敵背，使對敵完全在我掌控之中，勁力的爆發，便有直趨方向與力道大小的衡量。形意拳樁法中，曾利用虎豹頭的意象特性，藉其撲食的攻擊表徵，來引領整勁的對外貫通性。神意的動向，意動需全身皆動，意靜則周身自然，藉以掌控勁力爆發的向與量。是以功法築

基，以神意為導，可鍛鍊出全身整勁效益，雖有形有意，然已可達到「無恃敵之不來，恃吾有以待之」的無畏境界，俗云「藝高人膽大」，此之謂耳。武術實用技擊之貌，於此一體呈現矣。

無極體用

【無極體用】

，主在超越神意的導控，將整勁的作用力與反作用力，向與量，皆回歸自然，將熟練後的有形試煉，融入周身肢體部位，使之成為身體自然反應。功法築基中的神意，為有形有象的意識力，體用中的「無極」，為無形無象的精神力，形之於內，發之於外，不著痕跡而威勢無窮。加以應手十要的敏銳度鍛鍊，可使周身，每一處肌膚觸感，皆蓄有收放自如的勁力，鬆之即無，發之驚爆，體現「無極」之理，變化勁力的彈放，於無形無象中。輕靈不滯，如行雲流水，自然中能隨時剛猛，剛猛中能

能即時柔韌。亦即在透通的勁力基礎上，恪守「無」與「極」的發勁原則。「無」者，指未起時，全身虛靈鬆柔，似未著力，將勁源歸於足掌，止之愈靜，則動之愈迅，著人成拳，即可瞬發勁力。「極」者，指意動勁發，就要爆發到極點，威迫攻勢，使對方毫無迂迴轉寰之餘地。「無極」之理，為先天勁法鍛鍊後的自然體現，復用於各項築基功法，皆能行之無礙。如沾手觸應，需輕沾若無，不給對方力點，然又不即不離，伺機攻擊。否則對方觸動有感，必有如水中魚蝦動物，受驚觸時之反射動作，瞬間彈開，以產生安全距離。發勁時，觸點愈緊密，勁力爆發愈強大，如觸點間有空隙，會抵消勁力爆發的作用力。一如槍管與子彈間的緊密度，即會影響子彈螺旋而出的爆發力。

功法築基，意領神出地穿透敵背，是倍增功力火候的催生劑。而應手十要，是鍛鍊無極體用的必要法門。無極體用，產生防禦或技擊的動作，不再有

形有意，完全以反射動作與潛意識主控，運用觸感與意識神經的傳導作用，爆

發勁力。當指掌觸點產生時，立即就能判斷並因應周身的反射動作，充份發揮

經由築基功法鍛鍊而來的整勁應變功夫。寄無極於虛靈中，置動作反應於觸手

驚彈中，靜則無我無敵，動則應變自然，轉換先天勁法於無形無象中，且視個

人先天潛能的不同，而有無可限量，與源源不竭的發展空間。故落實地掌握先

天勁法下手功夫，用心思惟，潛心鍛鍊，步步奠基，即可成就無極功法。

基礎功法篇

三盤築基鍛鍊法

上、中、下三盤

力練築基

身法─束撐身法、展伸身法

手法─穿掌、崩拳、搬手、砍手

步法─耕犁步、橫縱步、湊撇步

三盤築基鍛鍊法

三盤體用的鍛鍊要領，是將頭、頸部位的上盤，腰上頸下，腰、胸、背、肩、肘、手等部位的中盤，與腰以下，胯、膝、腿、足等部位的下盤。以順應人體自然生理結構為主，規劃出鍛鍊法則，使三盤部位各司所職且能密切配合，無過無不及，活絡體位，使之自然熟練，則整體性的三盤體用，即能充份發揮。

【下盤功法鍛鍊】

足

下盤，以【足】為根源，主宰步法的靈動。足部可分為足趾、足掌與足跟。足趾利用趾間合力與分力，鍛鍊張合與撐併作用，以控制力源轉換方向與

大小。足掌則以整個掌面主導彈力，踩蹬，以產生作用力，向下磨蹉撐蹂，如膠似漆，以增加緊貼力與穩固性。蹬拔，是將足掌向下踩蹬蹂蹉，緊壓後的反作用力，力整而一貫地，瞬間彈發而上，是發勁的根源。足跟則有如船舵，虛實起落，以穩實足部的重心，勁發時，微起如紙薄，鬆放時，輕落如履冰，舵之為用，在起落間操縱重心耳。拳經云：「其根在腳」，原指腳掌而非腳跟為發力根源。如孩兒學步，戰戰兢兢，必先以掌觸地使力；虎豹獵食，以腳掌趾彈躍，全力衝蹬撲食，甚而藉以瞬間急轉；田徑賽跑之起跑衝刺；三級跳遠之蹬彈起跳；貓以腳掌探索前行等例，皆是足掌發力的明證，是以足掌的鍛鍊，極為重要。拳術中，八卦掌的探步蹉蹬泥、形意拳的行步如耕犁，與太極拳的邁步似貓行，均是利用足掌鍛鍊拳法，最明顯的例證。以腳跟跺地發力的拳術，是違反生理自然反應的練法，常會傷及腦中樞神經，習者不可不慎。有誤以道家「至人之息以踵」之論，解「其根在腳」為腳跟發力之說者。其不知，

道家養息修煉，藉有形的口鼻呼吸，以意念導引內部先天氣息，於踵、蒂兩處，做升陽退陰的鍛鍊，是一套完整的踵、蒂養息鍛鍊法，然此「踵」非指有形的足踵，兩者意義迥然不同，切勿誤導。亦有以醫家經絡「湧泉穴」氣功理論，解說發勁原理者，湧泉穴雖位於腳掌中凹陷處，然湧泉穴的吸提，是發勁過程中的「果」而非「因」，若腳掌踩蹬要領正確，會使湧泉穴呈現吸提效應而強身益體，但單純地提吸湧泉穴，並不能鍛鍊足掌功夫，達到發勁效果，此間差異不可不知。足部根基的鍛鍊，極為重要，切要練到穩實而又富含靈動之機，兩足於前後站立鍛鍊時，需呈斜向雁行步，後腳裏扣蹉蹬，前腳踩踏蹂蹭。發勁時，兩足「踩踏蹉蹂蹐蹬」需同時俱備，放鬆時，兩足即自然履地，隨發隨放，虛實變換，機動靈活，充分控制力源、重心與攻防方向，使力源綿延不絕而勝機在握。若足部鍛鍊不得法，差之毫釐，將謬之千里，習者需審慎之。

101

小腿

【小腿】位於足上，自足掌踩蹬上彈的勁力，是由小腿的筋肌與膝蓋的韌環，承接上行。是以此部位，需加強鍛鍊以減少阻力，並善用本有之筋肌韌帶功能，協助勁力攀升，使之無損反增地貫出。小腿部位除骨骼架構外，應以筋肌為主，鍛鍊彈性為要，過於剛實必成礙阻，過於柔軟無以撐拔。要領為以意念引領小腿內部的筋肌，使之外撐上拔，即撐即放，反覆鍛鍊撐拔與鬆放，前膝蓋切勿晃動或出尖。不斷地撐拔，會使腿部筋肌長期疲乏，而僵硬不暢，然過度地鬆放，小腿筋肌未達充分鍛鍊，會鬆垮無彈性。小腿撐拔時機，是足掌勁起時，隨足掌之踩蹉蹧蹬而撐拔，勁落隨即鬆放。小腿鍛鍊得宜，同時可助益下肢靜脈血液的擠壓回流，產生強而有力的幫浦作用，有益心肺功能。

膝蓋

【膝蓋】的角色，猶如一道閘門，延續小腿的通道，讓勁力無損地儘速通

過，若膝蓋曲直不當，或夾扣角度不足，都會影響開門通道的作用。足掌勁力，因兩小腿的撐拔形成通道，而到達膝蓋部位，兩膝蓋所定位的導力方向與撐力點，是決定勁力是否會在此處散失的要因。故膝蓋主要在鍛鍊，如何瞬間緊扣住，膝蓋與小腿間的承接角度。當足掌踩�蹬時，前膝需同時裏扣，讓膝蓋與小腿形成，猶如鐵犂耕地般，斜直插入地面，而屹立不搖的架構。兩膝折曲出尖，會使力源分散，抵減勁力。前膝的頂撐力，要往前栽，往下貫，穩固地使勁力不外洩，以掌控蓄勢之機。後膝裏抱，微曲扣撐，與前膝形成合力，將勁力併合上頂，無阻地向上躍升。兩膝扣撐完成，隨即鬆放，蓄以待，反覆鍛鍊扣撐與蓄含。蓄含時，兩膝尚需配合機動性的步法變動，一旦步法定著，足掌勁發，膝部即相互緊扣夾擠，力不稍減，反能倍增由小腿筋肌合力上拱之勁力。是以兩膝夾擠之功，不可輕忽，關卡一旦鍛鍊純熟，則先天勁法的整勁功夫，必能達到整體一貫的效益。習者是否已練就全身整勁功力，亦

可由其兩膝扣撐的動作，研判而得。

大腿

【大腿】部位的筋肌，主在鍛鍊夾扣圓襠之合力，襠圓可維持兩腿內側的撐拔，力合而抱，加以大腿骨架筋肌厚實而穩固，由兩膝夾擠而上的勁力，躍躍其間，必能快捷而通透地，上達緊接在大腿骨頂端的胯部。

胯

【胯】的鍛鍊，要鬆活圓撐，又能隨時緊鎖，是穩住下盤最重要的部位。

未發勁時，胯隨下盤之動而動，一旦發勁必須確實鎖定，以使由兩腿合而為一的整合勁力，蓄含於骨盤處，再運用提肛，吸腹要領，以蓄勁爆發貫出。胯切不可隨腰轉動，否則所蓄之勁必分散漏失，而無法瞬間爆發或連發。胯要沉、要坐、要鬆，使身軀沉穩而靈，並可隨腿膝的抱合圓撐力，做機動而活潑的緊扣與轉合支援。胯之動，因骨骼結構使然，以前後移動功能為主，除可控制兩

腿的活動空間，對動步後快速重新定勢的影響亦極大。胯要穩實，切需配合腿膝的夾扣力，鍛鍊胯的純熟度，對勁力韌度的周嚴性，與勁力向量的虛實變化，有極密切的關連。

【中盤功法鍛鍊】

腰

中盤，以【腰】為主宰身形巧變的樞紐。腰部主在鍛鍊擰轉彈性，腰身要如轉盤，而脊背有如車軸靈動，以確切調整身形到三心會合，最適發勁的方位。鍛鍊時，以左右旋轉為要，如彈簧，使之可擰轉到極點，再自然反彈而回之狀，此時切記胯絕不可隨腰轉動，否則胯功能無法發揮，腰之擰轉亦無效益。腰之動，可帶動脊椎的擰轉，亦可同時訓練脊椎的靈動，減少骨刺等疾病的發生。

骨盤

【骨盤】位於胯腰之間，可蓄存勁源，如有滯礙，亦會截斷勁力發揮的功效。是以需緊撮穀道，收縮小腹，以收束勁力的散溢範圍。緊撮穀道，是以意念將穀道口由外向內，由下往上地捲提，並非單指夾緊兩臀之謂。收縮小腹，採自然呼吸，以不干擾胸腔的橫隔膜運動，而直接收縮，並微提小腹使之向內緊抱，並非單指以肺部深呼吸鼓胸，而促使小腹內陷之謂。勁力蓄於骨盤時，以收腹作用，使勁力貼背而行，又經緊撮穀道作用，將勁力往上提升，促使勁力行徑路線，延背脊上行，為使抗拒地心引力而上提的勁力，保持穩實而圓整的上行路徑，此時切需借助意念的引領與控制。

背脊

【背脊】中以環環相扣的脊椎為主，脊椎是人體動作反射中樞的主幹，以背脊搭配足掌的發勁，是先天勁法的特性，亦是開發人體先天潛能的必要步

驟。道家，由尾閭往後延背脊上提，煉養人體本身先天炁者，名為陽升。行周天之術時，由陽走陰，其行經路線，亦由尾閭後走，循督脈行背脊，上達泥丸，再經由天庭、重樓、絳宮下行，走任脈歸回丹田。虎豹獵食時，腳掌蹬力，脊背曲伸如弦張，兩前腿肩胛骨極力前撲，全身騰躍，其勇猛撲食之勢，所依憑者，亦背脊之功矣。可見人體背脊的重要性。脊椎之組織架構及其間的韌帶彈性，是層層將勁力蓄勢往上遞升的動力，故而鍛鍊挺拔而圓撐的背脊，不但能透通脊椎，使勁力順自然生理結構通行，且可倍增激發潛能之功，先天潛能開發愈深，展現於外者，功力愈雄厚，而所用之拳術動作則愈微矣。

胸

【含胸拔背】者，含胸是指胸前呈現虛而能容之象，其因兩臂的向內抱合而含，亦因背脊挺拔的圓撐力量而含。前胸蓄含之勢，應富有正氣昂然的意象，似挺非挺，似虛非虛，猶如胸懷寰宇。背脊挺拔，胸部必能抱合圓撐，刻

意地使胸部內陷，會使呼吸不順，不當地壓擠肺部胸腔，久之易生痼疾。甚者，有以駝背方式，使胸部內縮而形如含胸者，須知脊椎為人體主幹，駝背會使背脊久處於彎曲狀態而變形，且會影響胸腹內臟腑器官的運作，是為生理健康之大忌，實不可取矣。

肩胛

經由含胸拔背的推動，勁力強韌而倍增地進升至【肩胛】部位，此時需將勁力於肩胛處，透過沉肩轉折的訓練，由兩臂貫出，直接力透指端。肩胛部位可在動步應敵時，做為勁力轉圜的基地。勁力既需在此部位轉折前行，是以意念的掌控與肩胛部位的鍛鍊，亦是中盤功法中極為重要的關鍵。肩背上，有兩塊寬而大的肩胛骨，負責由後護衛心肺組織，是以適當地鍛鍊並鬆活肩胛骨部位，有其重要性。肩胛骨與兩臂膀上端，以韌帶與肌肉銜接，銜接之凹穴處，即是肩井穴部位。所謂「沉肩」動作的鍛鍊，即是牽動肩井穴周圍的韌帶

與肌肉作用，使之伸展鬆活，拉開成中空，形成一道無形的通道橋樑，讓勁力能從中無阻地通行。肩井穴，非指中醫的針灸穴孔，而是廣泛地涵蓋其周邊部位。前後甩手鬆肩，有助於鬆活肩井穴，熟練後，兩手臂前伸的長度範圍，會較未練開前為長，運動弧度亦會較大，直接影響發勁的效果。勁力由脊背傳達到臂膀時，沉肩技巧愈純熟。其所能引領而出的勁力，則會愈順暢而運用自如。沉肩的要領，若鍛鍊未盡完備，亦無法充分發揮整勁效益。

肘

【墜肘】，是指肘尖向下，再以臂膀筋肌力量向外圓撐之勢，臂膀間需蓄含勁力，故肘尖並非空盪的墜垂。肘尖墜，兩臂自然合抱，肩窩至腕間的通道即可暢直。墜肘可同時護衛腋下，人體最弱的肋骨部位，而兩臂膀內夾之勢，則可顧住中盤胸腹範圍，左手顧左翼，右手顧右翼，兩臂互不過中，進可攻，退可守。肘與臂膀間有極密切的互動關係，是防守二門的關哨。墜肘動作，看

似簡易，然細微之處尚需用心體驗，無論是否處於發勁狀態，肘尖需常保向下墜沉之勢，以順應自然反射動作。

腕掌指

【掌指】部位，是接觸對手的頭道門，鍛鍊手部掌法，同時要訓練腕、掌、指間的機動性，動作要相互調適，常旋轉「腕」可活絡掌骨。掌法要領，虎口開展，掌型撐抱，緊鬆適中，指端撐放，十指靈動，以意導勁，貫透指端，可增強勁力的爆發效應。是以勁力由肩胛部位，透過沉肩轉折至臂膀，三星照合，即可瞬間跨過肘、腕、掌的滯錮而貫出，達到力透指端的目標。

【上盤功法鍛鍊】

頭頸、三心

【頸】部支撐頭部的轉動，【頭】為身軀的主導，有牽一髮而動全身之功

能，其鍛鍊要領為頸豎，頦收，頭頂懸，虛靈頂頸，不偏不倚，使三心相對，而達到整體發勁效益。三心者，指印心、手心與足心。【三心】會照，運用於整體發勁時的一體為用。印心，位於兩眉間印堂處，點出聚集神意之所，運用眼神，鍛鍊出意領神出的威勢，故居主帥之位。手心，指兩手掌的觸擊點，泛指與敵方接觸的擊發點，為勁發時，勁力攻伐的目標所在，手心須無誤地對準目標，才能勁無虛發，故居先鋒之位。足心，指兩足掌發勁點，泛指穩固重心基地的固著點，如兩膝頂撐的配合，兩腿夾扣的撐拔力。足心穩實，勁源充足，方能嚴守攻防之勢。應敵時，三心本隨機伺動，然一旦得機，必使三心齊會，將印心、手心與足心，聚合在同一條陣線上，合力且一貫地爆發，以印心引領，手心對準，足心發動，而貫透目標。是以三心會照，是引動整勁效益的必要鍛鍊法則。

神意

【神意】為武術技擊勁力的導火線，要使神意集中，勁整一貫，頭頸的鍛鍊，亦是導引神意的關鍵。經曰：「虛靈頂頸」、「頭如懸鐘」，即是藉助頭頸的撐頂，而使神意集中，同理神意的集中，亦可引領頭頸的頂撐。如牛，以角牴門，擊右必頂左，擊左必頂右，乃以角引領身之迭動矣。是以頭頸作用，會影響神意如一的境界。虎豹蓄勢撲食，即以全神貫注的神意，引導伺機而發的動作。神意的提昇，其機之用在兩目，兩目如鷹瞻虎視，神意隨即提起，兩目之神，需銳而斂，務要犀靈，切勿瞑目相望。頭頂懸，須意想似有一繩索繫住頭頂正中，使頭在無形中達到端正而不偏斜。下頦微收，則頭項自然處於挺直狀態，而虛靈頂頸，頭如懸鐘之勢必成。

頭頸的撐提與鬆放動作，要同時鍛鍊，切不可以拙力硬撐，否則氣衝傷目，血衝傷腦，於功無補，於體有害，此急功之過矣。是以膽大心細地鍛鍊頭

頸與神意，才能正確地發揮意領神出的功效。同時頸項挺直，頭頂上懸，亦可帶動脊椎的伸拔，而背脊挺直，同時亦可導引頭頸的端正，兩者有相互串連的效應。身體部位理應練到通透一致，順應自然，藉以減少勁力的障礙與阻力。

頭頸之動，肩切不可隨之動而動。若肩胛與頭頸齊動，會造成勁力的抵消，亦會導致三心偏叵，無法印照。頭頸之動，須結合神意引領與身形擰轉變化，隨時配合足掌發勁，以促成瞬間勁力爆發的方向。

筋肌

【筋肌】，其伸縮鬆緊，掌控身體的機動性，要發揮整勁效益，筋肌必得鬆柔以蘊含彈性，若將筋肌練得緊繃強硬而有力，會使行於其間的能量受到阻礙，過剛必澀，柔中方可蘊藏變化先機。筋肌的鬆柔，並非鬆垮無力，而是形鬆意緊，善用關節韌帶與筋肌間的彈力，使勁力得以無所滯礙地被充份激發，瞬間彈放，不會傷害自身筋肌組織，又可發揮潛能。筋肌鍛鍊亦重意念的控制

與引領，筋肌的彈性一旦蓄勢完備，進而要訓練的是肌膚表皮，觸點的敏感度，使蓄勢於內者，可瞬發於外。肌膚觸覺是肢體反應的機動崗哨，用之於應變時，以聽其來意，審其動機，判敵友，制敵先。一旦練出瞬間「聽」勁的自然反應功夫，便能在無形中，做到「顧即是打，打即是顧」的技擊攻守要領，而達到「有以待之」的武技境界。

三盤體用

「頭懸頸豎神意樞　足腿膝扣胯機弩

胸虛腰靈背脊弦　肩沉肘墜手掌箭」

三盤體用，由下而上的鍛鍊，環環相扣，所練就的先天勁法，其瞬間爆發之威力，足可震撼到對方的中樞神經。要領中之「沉肩墜肘」與「擰腰坐胯」，看似平常，然其中蘊含極為奧妙的鍛鍊要領，需細心揣摩。築基功法，

即隱於平凡巧妙中，故切勿以動作小而忽略不練，反崇尚花巧動作，須知「奏功者形體樸實，耀目者根基虛華」。「先天勁法」，蓄勢展威，以神意引領，由足掌貫透指端，一以貫之，整體為用，無有間隙，勁整意合，源源不絕，激發潛能，動之即發，收之即無，動靜虛實，變化在我，功法境界，皆在掌握之中矣。

力練築基

力練築基過程，是透過身法、手法與步法的鍛鍊方式，實際體會身體各部位，動作時相互搭配的分寸。身法，以展伸束撐之法，實踐全身性上中下三盤體用的奧妙。步法，以活步方式，加強動步時，能隨時定著發勁的訓練。手法，則是鬆肩與力透指端的鍛鍊法則。勤練身法、手法與步法，有助於整合勁力，促進身形靈活度。

【身法的鍛鍊】

身法的鍛鍊，是以束撐與展伸身法，結合三盤體用，加強脊背與肩胛的鍛鍊。體驗並熟練由足掌發勁，經由軀幹，直達指端的過程，藉以逐步打通，整勁通路中之滯礙點與努拙力的功法，是重要的身形築基功法。

束撐身法

【束撐身法】，最主要是鍛鍊腰與胯，分開動作的要領。兩腿併攏站立，兩膝微曲夾緊，鎖定足、膝、胯，使下盤穩實鞏固。中盤部位，背脊挺拔，含胸，兩手握拳，置前小腹部位，拳心向身體。起練，右手提置胸前心口處，握拳拳心向左，拳眼向身，左手置於左腰腹，貼緊，頭頂懸，收下頦。動作時，以腰部帶動身軀撐裹，如先練右手，前出上鑽拳，則右腰撐出。胯則向右後反向撤撐。足掌蹬力，兩腿夾擠，提肛收腹，以意念將勁力透過背脊，沉肩墜肘，向撐轉出的右鑽拳之外，擊發整合的勁力。右拳似由心窩經口，續向上向前吐出，循拋物線上鑽，高與頭頂齊，右手內側肘對心窩，小指翻撐向上，眼透視小指，頭與足上下兩點不動。勁發後隨即鬆放，全身還原為體抱捲裹的束身動作，反覆訓練右手鑽拳與束身撐裹的動作，適時再換練左鑽拳。束身，是將身形依鍛鍊要領，齊備發勁動作，如待發的砲身，亦如弓張。撐裹的鍛鍊，

是以右上鑽拳為彈，為箭，藉著全身擰裹作用，一則驗證三盤要領的成熟度，一則試煉發勁收放的意念控制，與全身反應的真實感受。勁力由足掌引發，藉上鑽拳的動作，以上半身整個擰裹伸拔而出，隨即鬆放而回，勁源反覆往來之間，最重要的是，腰與胯的鍛鍊，是呈反向式的運動，為穩固下盤重心，胯部應適時鎖定不為所動，完全藉由腰部的擰裹，及其擰裹產生的自然反彈力，培養身形的靈活度，同時亦鍛鍊腰、胯的韌性與機動力。是以束擰身法，是體驗腰、胯分離運作，並藉以發勁，極為重要的身法鍛鍊。

束撐功法訣

兩腿緊靠膝微曲

抱拳貼臍腹內吸

鑽拳上翻肘心對

胯裏肛縮腰撐橫

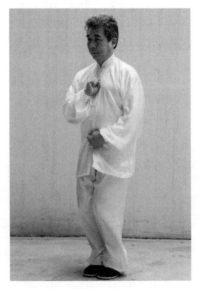

束撐身法 起式

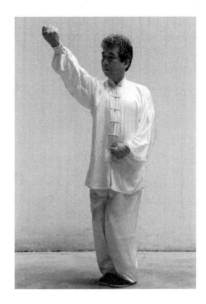

束撐身法 一

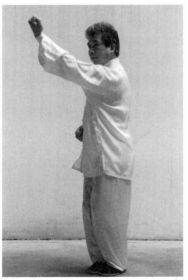

束撐身法 二

展伸身法

【展伸身法】，最主要是鍛鍊背脊伸拔，與肩胛鬆活的動作要領。兩足併攏站立，兩膝腿夾扣，提肛吸腹，兩手開掌向前平舉，掌心向上，同時由前往上再往後，繞轉順甩手，掌心隨甩手勢而翻轉，藉以鍛鍊肩胯的開合度。當兩掌回到正前方時，掌心向上，再鬆肩將整個手臂向前向上遞伸，身體切勿前俯。兩手於向上向前遞伸時，需足掌蹬踩，足跟微起，並以上半身向前上展伸騰拔，鎖定胯以穩固重心，眼神要透出兩掌外。逆甩手，是將平舉的兩掌，同時向下由身兩側向後帶，再向上向前逆甩擺，掌心維持向上，兩掌回到正前方時，足蹬膝扣腿夾，鬆肩以上半身向前上遞伸，身形展伸騰拔。藉由前、後甩手動作，鍛鍊展伸肩胛骨、肩井穴與背脊的柔韌度，是鍛鍊沉肩墜肘，以發勁的最適功法，且能實際體驗，背脊整個伸拔的影響與作用力，同時亦可鍛鍊腰與胯的分離性。故展伸身法，是鍛鍊肩、肘、背脊及腰胯部位，極

為重要的功法。束撐與展伸身法，是鍛鍊先天勁法，快捷而又有效的訣要，細

心體會，必能有所成就。

展伸功法訣

足膝緊靠肛縮提

雙掌上遞胸腹吸

肩背伸拔腳蹬地

練功湏從展伸起

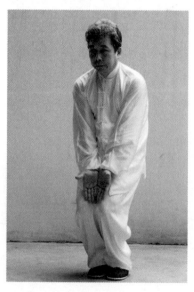

展伸身法　起式

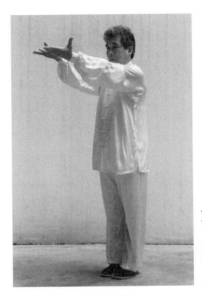

展伸身法　一

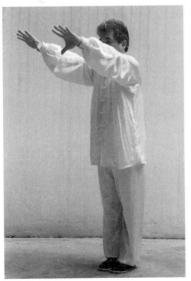

展伸身法　二

【手法的鍛鍊】

手法的鍛鍊，主要是藉手勢動作，活絡中盤的身段，涵蓋掌、腕、臂、肩、背、腰的鍛鍊。穿、崩手法，以併步方式練習，搬、砍手法，則需配合身法的伸展。鍛鍊手法時，應以實用技擊著眼，細體動作時，軀體搭配的變化，是靈活築基功法的途徑。

穿掌

【穿掌】，兩足併攏，兩膝夾扣，微曲膝以穩固重心，兩手握拳置於小腹側腰際，拳眼貼身，兩腋夾。若先起右穿掌，胯以下勿動，以腰帶動擰轉，右拳開掌，虎口開，四指併攏，藉擰腰之動，向正前上方，順勢右旋，循拋物線方向，由腰際經腹胸上行，似由口中往上前拋吐，旋掌穿刺而出，肘要墜，肘內側對心窩。穿至頂端時，尚需藉沉肩之力，再向前上遞出，並將掌小指擰旋於上方，眼透觀小指端。身需保持中正，提肛收腹，收頦頭頂懸，身切勿因

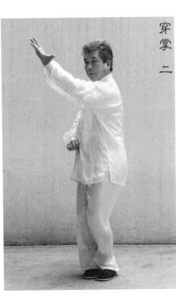

穿掌 一

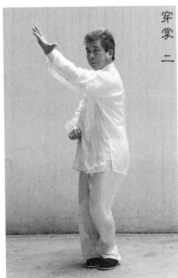

穿掌 二

中，需時時調整，增益築基功法的功力。

前穿而前俯。穿左掌時，右掌需同時反旋抓扣，收回右腰際，左手要領同右穿掌，左開掌，擰轉左腰，拋物線穿刺而出，右掌左擰旋收回，兩掌交會於胸前，右居下掌心翻轉向下，左在上掌心穿插向上，左手續前穿，右手抓扣回右腰際，拳眼貼身。兩手互為穿掌鍛鍊，以利實戰搭手應變之用，胯以下及微曲的兩膝，切勿隨腰部擰轉，應反向而動，以穩固重心。三盤要領，於穿掌鍛鍊

崩拳

【崩拳】，兩足併攏，兩膝夾扣，微曲膝以穩固重心，兩手握拳置於小腹側腰際，拳心貼身，兩腋夾。若先起右崩拳，胯以下勿動，以腰帶動擰轉，右拳由右腰際，出正崩拳，拳眼向上，拳心向左，向胸腹間的正前方，循平行直線方向，由右腰向前以正崩拳出擊，肘要墜。崩至定點時，尚需藉沉肩之力，再向前遞伸，並以食指節下壓，向前點擊，使肩部的肩井穴、肘部的曲池穴與腕部的陽谿穴，三穴凹槽處，伸展在同一直線上，形成三星相照之勢。三星者，指肩井穴、曲池穴與陽谿穴之謂也。身軀要領同前，持正提肛收腹，收頦頭頂懸，勿前俯。崩左拳時，右拳需同時收回右腰際，左拳要領同右拳，由左腰際出正崩拳，向胸腹正前方，循平行直線崩擊而出，右拳收回，兩拳交會於胸前，右居下左居上，拳眼均向上，左拳續往前正崩，右拳收回右腰際，

拳心貼身。兩拳互為崩拳鍛鍊，同理，胯以下及微曲的兩膝，切勿隨腰部擰轉，應反向而動，以穩固重心。鍛鍊時，尤需注意沉肩墜肘動作，切勿形成側身以就崩擊之勢。

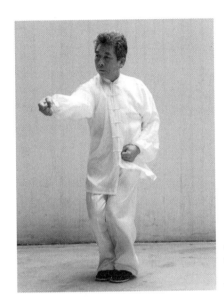

崩拳 一

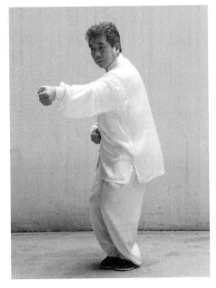

崩拳 二

搬手

【搬手】，兩足兩側分立寬於肩，大馬步蹲式，先將左手握拳背於背腰部位，拳背緊貼身，右手以掌做左右搬式鍛鍊，搬手有二式鍛鍊法。一以右掌帶動，反時鐘方向，先轉左弓步，向左身側以右掌蓋拍於左膝前方，沉肩墜肘，展伸右掌，切勿俯首。再轉右弓步，以右掌背帶，延胯間勾帶，向右轉身後的右弓步前上方，以右勾手彈打。續向左弓步蓋拍，再勾領回右弓步彈打，反覆練習。左右弓步時，需挺腰壓胯，後腳尖內扣，後膝裹裹，前膝頂撐切勿出尖，以鍛鍊背腰間的筋肌，尤能厚實後背腰的兩腎部位，以保護腹內臟腑。二以右掌帶動，順時鐘方向鍛鍊，左手握拳背於後腰際，拳背緊貼身，先轉右弓步，向右弓步膝前以掌蓋拍，再轉左弓步，右掌以掌背反手帶過胯間，續繞轉上行過頭部劃圓，再向右弓步，右膝前方以掌蓋拍。二式動作，換左手鍛鍊

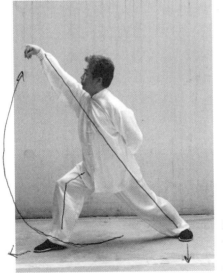

幾乎成了爭胳三角形

前膝不超過前脚尖
後腿拉直

搬手 一

搬手 二

時，要領同反向為之即可。搬手式，藉甩膀、壓胯與弓步扣轉，以鍛鍊身形的伸展性，與背腰的穩實力量。左右次數力道宜宜相等以免之側背肌發展不均.

131

砍手

【砍手】，兩足兩側分立寬於肩，大馬步蹲式，先將左手握拳背於背腰部位，拳背緊貼身，右手開掌，以掌緣為刀，做左右斜砍與平砍式的鍛鍊。一以右掌緣帶動，先向右弓步前上方以虎口斜上揮挑，再轉左弓步，順勢以右掌緣向左弓步，左膝前方斜砍而下，續向右弓步前上斜揮挑，再向左弓步前下方斜砍，掌心維持向上，即右上左下的斜砍式。左右弓步時，需挺腰壓胯，後腳尖內扣，後膝裏裏，前膝頂撐切勿出尖，以鍛鍊背腰間的筋肌，與腿肌韌性，身體切勿厥臀或前俯。二以右掌帶動，掌心向上，先轉左弓步，以掌緣向左弓步方向平砍，再轉右弓步，同時右掌逆翻掌使掌心向下，以右掌緣刀向右弓步方向平砍。續轉左弓步，右掌需再順翻轉為掌心向上，向左弓步方向平砍，反覆練習，左右平砍式。二式動作，換左手鍛鍊時，要領同反向為之即可。砍手式，練時身形動作要大，藉開展上半身整體擰轉力、橫腰力與膀臂翻轉力，以

鍛鍊身形擰轉的靈活度。

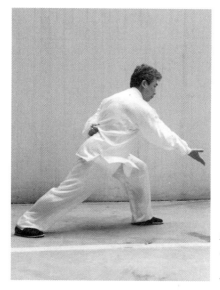

砍手 一

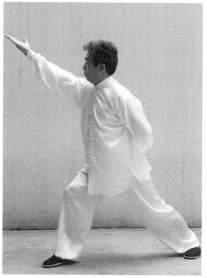

砍手 二

【步法的鍛鍊】

拳經云：「手到足不到，打人不得妙，手到足亦到，打人如拔草」，又曰：「打法定要先上身，手足齊到方為真」，皆指出步法，於實戰技擊運用中的重要性。是以除身法、手法鍛鍊外，應加強步法的機動性，藉由耕犁步、橫縱步與湊撤步，做正向、側向與進退的活步鍛鍊，穩固步法，達到攻可摧根，守若磐石的訓練目的。

耕犁步

【耕犁步】，主要是鍛鍊於動步中，隨時皆能定著發勁的要領，是以步法要求，要行步如耕犁。兩掌掌心向下，平按掌於身兩側腰際，意似划船，直趨行進鍛鍊，要領是利用五趾抓地，與足掌蹉蹂的功夫，以足掌向地面施以踩踏蹉躋之作用力，前膝藉足掌蹉躋而撐扣，後腳同時以足掌踩蹬發勁，並適時緊煞，使勁力向上摧勁爆發，瞬間而即時，剛直有彈力。所謂「足打踩意不落

空」，是以動步時，需時時要求「邁步耕犁行，落步腳生根」，猶如鐵犁耕地般的紮實，以達到力無虛用，勁無虛發的目的。

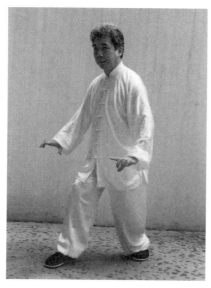

耕犁步　一

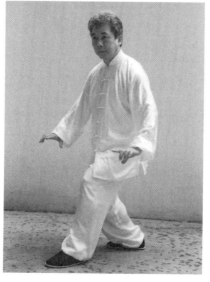

耕犁步　二

橫縱步

【橫縱步】，是訓練側進橫擊，於巧變中發勁的靈活步法，其步法以靈動為要。橫側行進鍛鍊，上左橫步時，搭配左手外領帶，上右縱步時，兩手捧掌於腹前，向行進方向捧打。側進時需出其不意，以前腳活步弧形進擊，避踏中門，橫打側擊摧拔其重心。若相距較遠，可直接進後腳，上步橫擊。側進目的，是在避開攻擊中心線，同時切入對方的重心弱角，是以橫縱步法愈靈活，身形的機動性愈大，所謂「手似兩扇門，全憑足勝人」。橫縱步於走橫側擊時，可意想足下似有活動滾珠般，靈動而多變，可協助取向定著的機動鍛鍊，一旦足下滾珠掌控自如，則奪機制敵，全憑步法之功矣。

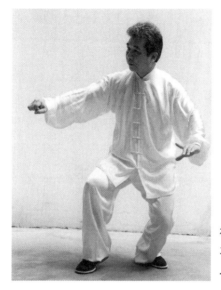

橫步 一

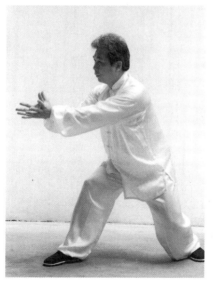

縱步 二

湊撤步

【湊撤步】，主在調整步法的虛實進退，強化技擊應變能力，培養以退為進與以進為退的發勁方式。湊步鍛鍊，必先踩蹬後腳，推動前腳先進，隨即後腳緊跟。而撤步訓練，則需先踩蹬前腳，推動後腳後撤，隨即前腳緊隨收撤。

配合手練，湊步時，兩掌要同時向前上沖推，撤步時，兩掌要同時向後側按壓攔帶，湊步勢要低，往上沖，撤步勢要高，往下帶。湊步與撤步間之虛實變化，可調節攻守效益，故極重靈巧，時而以退為進，時而以進為退。動步時的足起足落，儘量不高過足踝，腳步的轉移才會快捷，且需虛中有實，實中有虛，使敵方分不清我之動向，然於虛實進退中，又可隨時主控，定著步法，三心會照，而瞬間發勁，善用虛實進退步法，可保持隨時靈動的契機。

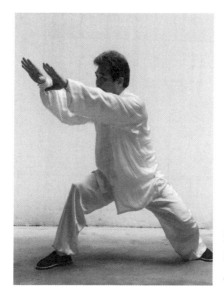

湊步 一

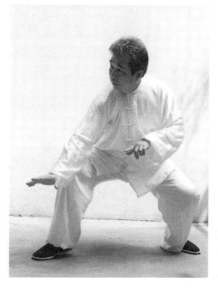

撇步 二

整勁要領是否能掌握，三盤築基功法是否搭配得宜，皆可在身法、步法與手法的鍛鍊中，明確的察覺，是以鍛鍊時，應細心琢磨各動作要領，專心調整，功夫自然會漸趨於完備，而精益求精。切記「練時就是用時」，身法、手法與步法的鍛鍊，皆為不可輕忽的桀基功夫，俗云：「欲學驚人藝，須下苦功夫」，習練者實應勤奮鍛鍊，切勿無功蹉跎。

技擊功法篇

功法築基

擎天功法、伏地功法、撼山功法

博浪功法、混元功法、乾坤功法

五形勁法—猿擎、鶴縱、虎踐、鷹啄、熊靠

八勁法運用

掛、摧、攔、撞、撲、搥、探、捫

功法築基

功法築基，主要在進一步地袪除，三盤連貫動作中的滯濁點，降低阻礙，並藉神意的引領，以鍛鍊先天勁的貫通性。練到一旦足底發勁，即能不加思索地力透指端，使動作達到自然純熟的程度。功法鍛鍊，是找勁引勁最迅捷的功法，步法多從雁行步。

【定勢雁行步】之要領：步法採右前左後式，雁行步站立，膝微曲，勢勿過低，守三盤功法要領，身形撐裹微向前轉，依雁行步之撐轉而向前，似正非正，似斜非斜，重心落於兩腳中間，隨時轉換虛實。練時，皆需前足踩蹉，後足蹬�蹜，膝腿頂扣撐拔，鎖定胯、膝，夾臀提肛，尾閭捲提收腹，含胸貼背，沉肩墜肘，項挺頦收頭頂懸，神意透徹，三盤體用中的先天勁功法訣要，皆需齊備，如臨深淵，如履薄冰，由下而上，部位間的落點關卡，均不可掉以輕心。整體上，印心、手心與足心的三心會照，需於瞬間定

勢時，同時一線鎖定，三心一體為用，威勢當銳不可擋。功法築基，動靜皆宜，一則激發體內鼓盪之勢，以成外形鍛鍊之實，一則聚凝神意，培養威勢氣魄，齊備內外，體用俱全，絕非是僅具外形拳架的練式爾耳。

練勁訣要：

「足掌踩蹬氣力騰　　膝扣胯裏腿拔撐

臀夾肛縮尾閭捲　　脊弓腰提背鬆靈

肩沉肘墜胸腹虛　　頸豎頦收神貫一

湧泉吸氣透指頂　　周身鼓盪意無極」

擎天功法

【擎天功法】，依定勢雁行步步要領，兩手向正前方自然平舉，掌心向上，掌舉高與頭頂齊，向前遞伸，右手前左手略後。兩臂不離腋，掌形圓撐，眼觀兩掌中心，意領神出有如鷹瞻虎視，籠罩對方領域，三心會照，渾圓一體，將勁力由下而上貫出。意想雙掌中捧提有物，吸腹撐拔，體內鼓盪，吸扣足掌，將勁力曲蓄，由下而上，貫出掌心勞宮穴，直透指端，向前向上遞伸，隨即鬆放，返回足掌發勁源處。內含撐、拔、拋、遞，反覆鍛鍊，勁出如羊牴角，力不可稍逮，逮之即傷。狀似拋遞重物，瞬間拋甩而遊刃有餘，身體切不可前傾。擎天功法之起手勢，亦名「擎天手」，此為右式擎天手法。

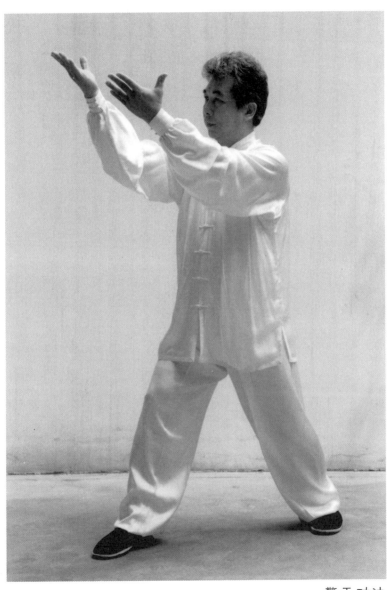

擎天功法

伏地功法

【伏地功法】，依定勢雁行步要領，蹲勢鍛鍊，後腳尖內扣，後膝向內裏扣，兩掌心向下，右手置於右膝上方，左手置於丹田兩胯間。掌式由前方向下攦帶，內含捲、搓、按、提，掌型撐放，兩臂不離腋。三心會照，意想以兩掌由下吸提搓捲重物，如厚重的地毯，再將之向前平移遞送，力透指端，隨即鬆放回足掌，反覆鍛鍊，兩手前攦按而後提捲送，挪物拔捲推送於指掌間。神意凝集，整勁提撐，丹田鼓盪，掌撐開合，狀如撕綿般，渾圓細緻。

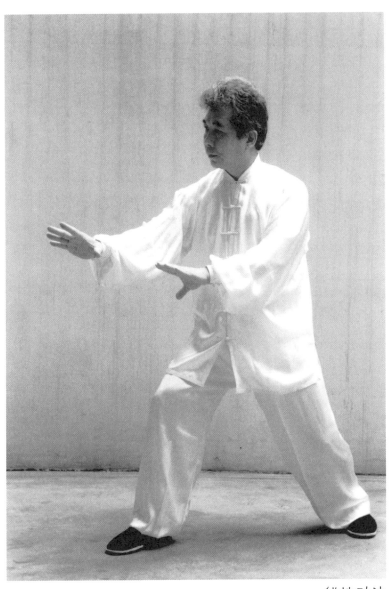

伏地功法

撼山功法

【撼山功法】，依定勢雁行步要領，兩手向正前方自然平舉，立掌坐腕，掌心向前向下微平俯，掌式位於胸面間，五指撐拔，兩臂不離腋，眼觀前方。

三心會照，反覆以雙掌向前推按，欲由前將整座山岳吸提而來，再將之向前推移而出，隨即鬆放回足掌。體內鼓盪，湧泉吸氣，穩固重心，沉穩力源，藉由脊背肩臂膀之曲伸帶動，需穩、實、厚、沉。撼山功法，以脊背伸拔曲張為要，肩肘緊扣固實，以神、意、力，透通兩掌，貫徹全身整勁於瞬間。狀似浪濤折疊，前滾後湧，綿綿不絕。

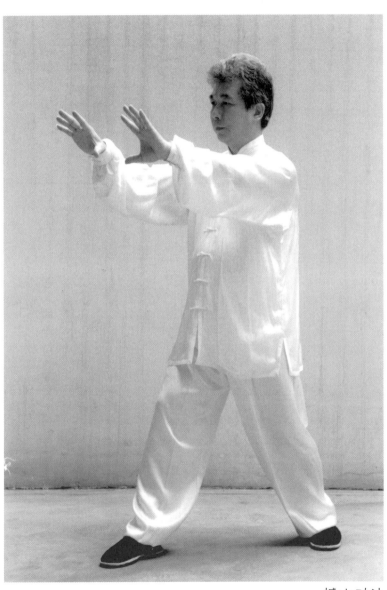

撼山功法

搏浪功法

【搏浪功法】，依定勢雁行步要領，兩手於身兩側自然平舉，掌心向前，虎口向上，掌式高與兩側腰齊，掌形撐扣。意想身置海浪中，由足底湧泉吸氣，體內鼓盪翻騰，穩固重心，兩掌向前以掌心推、揮、按，背扣肩沉，帶動兩臂划動以搏浪。隨即兩掌順翻，掌心向下，回搏海浪，由前方向兩身側後攦、帶、捲、按，似借海浪之力撐船，以意境滾動掌式。反覆鍛鍊，此式動中含靜，切勿僅以兩手擺動，而使動作前後晃動，需身形穩實，依全身之動而動，有如置身於浪中，與波濤同起伏。亦如以身形意念，操槳撐舵，撥划攦撐，搏浪進退矣。

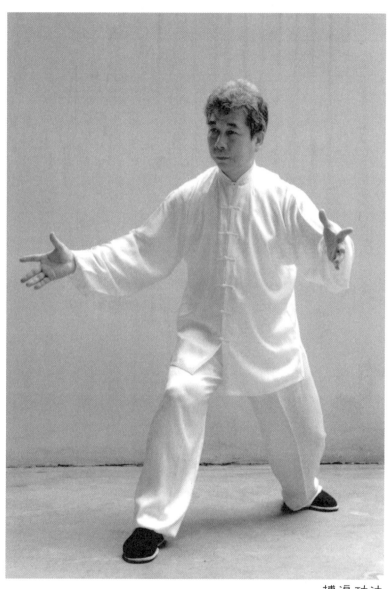

搏浪功法

混元功法

【混元功法】，依定勢雁行步要領，兩手右前左後圓撐，合抱於胸前，掌心向內，虎口向上撐開，兩儀對應，掌式略高於胸，掌型合抱，沉肩墜肘。兩臂膀於抱合中，需意想有氣行流動，掌與臂膀，同時向外圓撐，內含上下、左右、前後六合力，與空氣壓力與氣流相抗衡，隨即鬆放回足掌。體內鼓盪，足底吸提，撐抱拔提，力渾而圓撐，掌臂內渾然有物，蘊含無窮張力。氣息依鼓盪而騰起，隨鬆放而回歸足掌湧泉，此乃內功鍛鍊頤養先天炁之法，非以丹田為藏納之所耳。

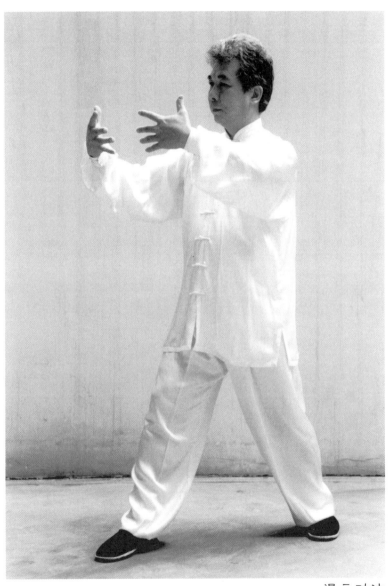

混元功法

乾坤功法

【乾坤功法】，依定勢雁行步要領，兩手開掌合捧於丹田處，掌根併靠，掌心相對，虎口向上四指朝前。以意念帶動手掌之開合，而鼓盪丹田氣海，促使印心、手心、足心與臍心，相互會照，一體為用。意即兩掌以小圈方式，向前向外微開合，藉鼓盪之勢，頤養丹田，隨即鬆放回足掌湧泉，反覆鍛鍊，此勢靜中含動，似不斷壓縮與伸展人體之真空幫浦，使氣勢騰然。足底湧泉吸氣，可直接吸提至丹田，轉由丹田呼吸，呼氣時，再回歸湧泉。外靜內動中，藉先天勁之湧泉吸提法，以先天炁騰然，震動體內筋肌脈絡，串接丹田氣海，鼓盪並充盈體內臟腑，氣血運行。

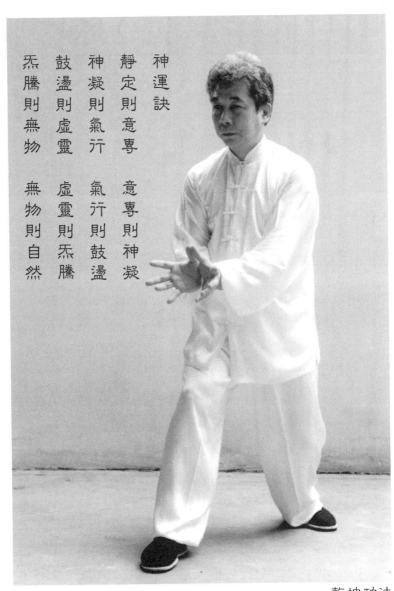

神運訣

靜定則意專　意專則神凝

神凝則氣行　氣行則鼓盪

鼓盪則虛靈　虛靈則炁騰

炁騰則無物　無物則自然

乾坤功法

五形勁法

功法中找勁、發勁，是鍛鍊於定勢中，鼓盪周身以貫通勁力，使勁力來去自如，路徑通透，虛之即無，實之至極。而五形勁法的鍛鍊，則以動步為主，以神意為導，先天勁法為用，期於臨敵動步中，能隨時瞬間定著，以充分發揮周身一體的整勁功法。五形勁法，以「擎天手」起勢，左前右後站立，身體各部位之搭配要領，皆遵循先天勁法，三盤體用，整勁發勁原則。步法則以耕犁步為動步方式，直趟行進。「五形勁法」之擎天手法，採右前左後式的雁行步，為起勢亦可，左右兩勢均應鍛鍊熟練為宜。

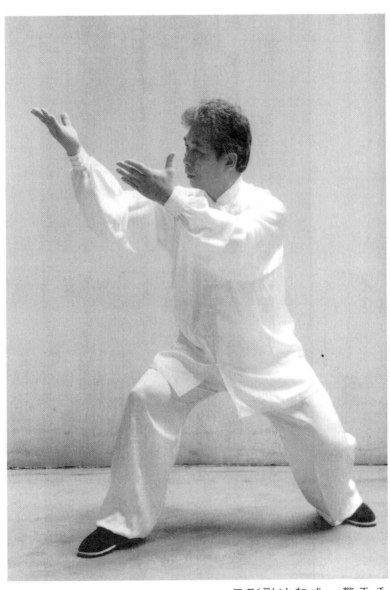

五形勁法起式─擎天手

猿擎

【猿擎】，起擎天手，走耕犁步。先上左步，兩手分向兩側劃立體圓，似將對方來勢撥架開，再合捧兩掌，如〔白猿獻果〕般，掌心向上，四指朝前上，掌根併攏，高與胸齊。跟上右腳，以合捧的兩掌，向前向上沖擊擎打，似攻向對方咽喉間，內含捧、穿、沖、拋。換右式時，活步先上右腳，兩掌分別劃圓撥架合捧，跟上左腳，向前上擎打直攻。以兩側四十五度方向行進，切記沉肩墜肘要領。

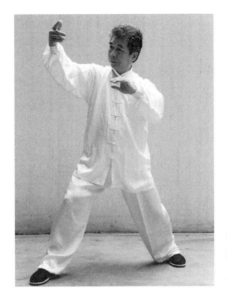

猿擎 一

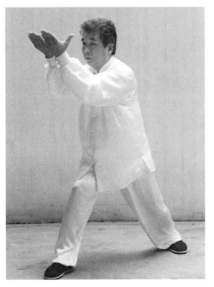

猿擎 二

鶴縱

【鶴縱】，起擎天手，走耕犁步。先上左步外擺，左手向左外領帶，上右步，右手以前臂向前橫裹挫肘，反掌，掌背向前，配合左手，兩掌同時前後振臂縱打，如〔鶴縱展翅〕般，以掌腕背橫縱彈打，兩掌四指相對，狀似掰籬，擊打對方頭面，內含束、展、裹、炸。換右式時，活步先上右腳，右手翻掌向右領帶，上左腳，左手向前橫裹縱打。直趨行進，兩掌外橫之力，縱彈展放。

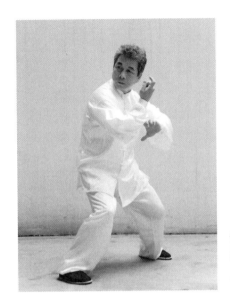

鶴縱一

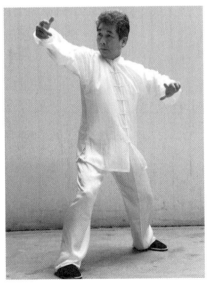

鶴縱二

虎踐

【虎踐】，起擎天手，走耕犂步。先上左步外擺，左手向左外領帶，右手掌心向胸，以臂膀向前橫臂挑架。上右步，右掌心外翻向前向外，左手向前推按於右掌下，兩手右肘臂高，左肘臂低勢，同時向前上架並撞打，勢如〔猛虎撲羊〕，以雙臂膀向前縱撞，擊打對方胸腋間，內含提、追、塌。換右式時，活步先上右腳，右手翻掌向右領帶，上左腳，左手向前臂架，向前雙撞掌。直趙行進，切記手腳齊到方為真。

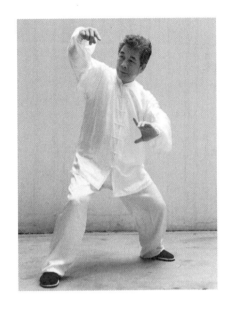

虎踐一

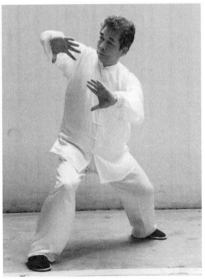

虎踐二

鷹啄

【鷹啄】，起擎天手，走耕犁步。先上活步左腳，隨即上右腳，兩手掌心向下，左手向下抓扣，右手由右後向前蓋拍，右掌四指合，並向下刁啄，力道威勢猶如〔蒼鷹抓兔〕。隨即以右掌背帶動，直接向上刁彈，如釣魚時的瞬間拉竿動作，內含捉、叼、彈。換右式時，上活步右腳，右手翻掌抓扣，上左腳，左手向前蓋拍鷹啄，並向上刁打。直趨行進，鷹啄刁打之勢，凶猛迅捷。

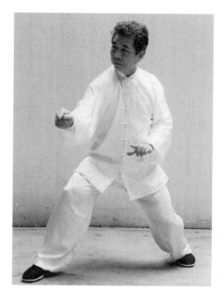

鷹啄 一

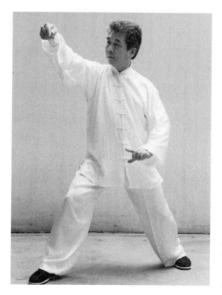

鷹啄 二

熊靠

【熊靠】，起擎天手，走耕犁步。先上活步左腳，左手向左外領抓扣，右掌向下由外向內轉掌，右臂滾肘，以肩膀前靠。上右腳，擰腰提拔整個右臂膀，向前靠身彈撞，如〔黑熊靠樹〕，力道厚實，左後手同時往後抓扣帶，內含滾、摧、決。換右式時，上活步右腳，右手翻掌外領抓扣，上左腳，左手轉掌滾肘落膀，由下向前上靠身彈撞。熊靠，需充分沉肩落膀，鬆之愈極，發之愈猛，著重擰腰身法的充分發揮，使靠撞穩實而撼動。

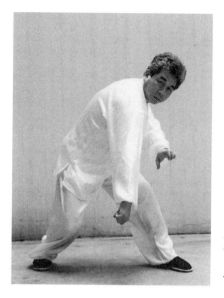

熊靠 一

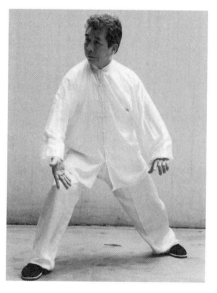

熊靠 二

功法築基，謹記三步功夫，外部鍛鍊動作要大，以激發內部鼓盪之勢；以意擬境，引領身體之內躥外動，以透通整勁通道，達到意領神出之氣勢；神是爆發整勁的催化劑，僅依意象揣摩，仍易落於虛空而不實，是以常需凝聚眼神，以增氣勢。先天勁法，內外一體，全憑足掌用功夫，熟練成自然，堅穩靈動，動靜皆宜，功法運用，勢如破竹，瞬間即成，此整勁功夫，更上層樓之具體表現矣。

八勁法運用

武術本以技擊為主，拳法實戰，往往勢不容緩，若無功底，再多的拳法套路，亦無從運用。先天勁法，可培育習者功力，提供體用拳法之築基鍛鍊路徑，習者應不斷「學而時習之」，以厚實功力。是故應以先天勁法為主，拳法技藝為輔，功勁為體，技法為用，相輔相成地，增長功力，靈活技法，以達到任運自然之境。熟練巧變的拳法技藝，是讓習練者臨場體會，實用技擊奏效之功的鍛鍊，仍為有形法，熟悉後，應進一步地將有形化於無形，直接由功法勁力中發揮，方為進階之途。

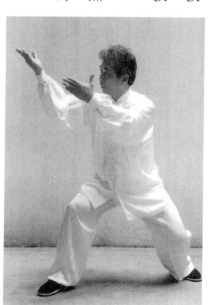

八勁法起式──擎天手

掛

【掛】，〔決勁為用〕。起左勢擎天手，向前踏活步左腳，向右側上踏右步，右立掌護左腕，左掌由前向內捲、扣、按，於胸前由內翻轉成立拳，兩腋夾扣。上左腳跟墊右腳，左拳由心窩處，以拋物線方式，先向上，向前，再向下掛劈，並帶回勾力，內含提、追、按、扣，右立掌護打迎面。續上右腳蹉步，兩手開掌，由內向前上遞伸翻轉，右掌向前劈掌，左掌按護於右肘內側。掌握三心會照要領，其勁以拋物線方向，向前向下發勁，是以力貫而勢強，狀似浪翻捲帶，可連貫不斷。換右式續練，上活步右腳，向左側上左腳，右掌向前捲、扣、按，左立掌護右腕，後續動作與左式同，反之即可。

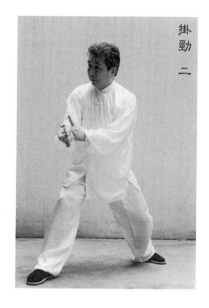

掛勁 二

【決勁為用】

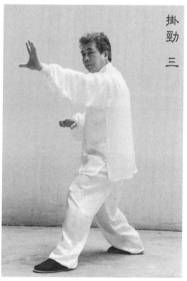

掛勁 三

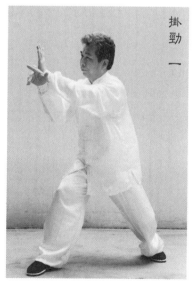

掛勁 一

摧

【摧】，〔彈勁為用〕。起左勢擎天手，踏左腳活步，左手向左外側領、帶，上點右腳虛步，右手在右腋下，以小指勾繞翻轉至前方，掌心向下地反手扣帶，同時左手抓扣收胸正前，與右手交會於胸前，左手上右手下。右掌順勢扣抓，帶回右腰際，拳心向身體，左掌順勢越過右掌上，由胸前向正前方出坐腕立掌，推按攻對方迎面。上右腳跟墊左腳，左手直接抓扣帶回左腰際，拳心向下，右拳則由右腰際出，向正前方出立崩拳，崩彈擊之，三星會照，拳眼向上。其勁擊打於正前方胸腹間，發勁如放箭，力貫而透，暗以崩、貫、彈、捲手法擊之，勢猛而疾。換右式時，勢同而左右方向反之。

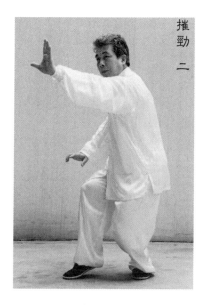

摧勁 二

【彈勁為用】

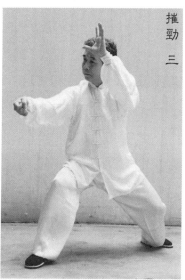

摧勁 三

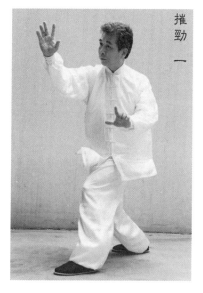

摧勁 一

173

攔

【攔】，〔裏勁為用〕。起左勢擎天手，向前踏左腳活步，腳尖外擺，左手在胸前順時鐘方向，由下往前往上纏裏，扣抓握拳，再緊抱於胸前，拳眼向外，右拳收右腰際。上右步，跟墊左腳，右拳由右腰際出，向身前上方出鑽拳，肘尖墜，眼觀右鑽拳。可依橫縱步鍛鍊，有益身法與步法的靈活運用。其勁以裏纏手，將身法打橫做勢，再擰身上鑽拳，蘊含走、擰、裏、挫、鑽，動作機變巧奪，身法活絡。換右式時，收提右腳打橫外擺，右手於胸前纏繞，再進左步鑽左拳，其餘動作與左式反之。

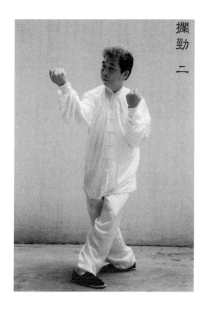

攔勁 二

【 裹 勁 為 用 】

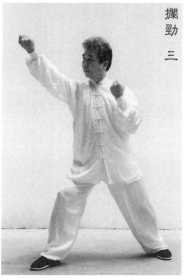

攔勁 三

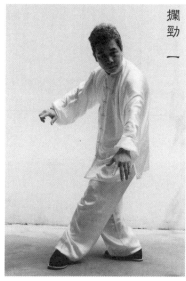

攔勁 一

撞

【撞】，〔透勁為用〕。起左勢擎天手，踏左腳活步，左手向下蓋壓，上點右腳蹉步，右手於左掌下，以肘為軸，順時鐘翻轉開掌。上右步，跟墊左腳，右開掌向前橫掌，推按於腹肋間，虎口向上，左掌護右內側肘。隨即再以右腕為軸，逆時鐘方向，翻轉右掌為立掌，坐腕上提。再上右腳，跟墊左腳，將右立掌，向前上推撞於胸腹間。湊步向前，連續擊撞，其勁，內含翻、按、裹、掖、提、撞，貼身摧根追擊，攻勢凌厲。換右式時，右手翻掌向下蓋壓，左手開掌，其餘動作反向為之即可。

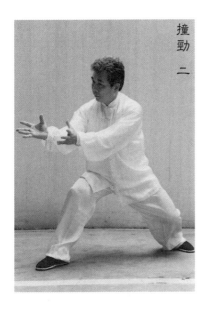

撞勁 二

【透勁為用】

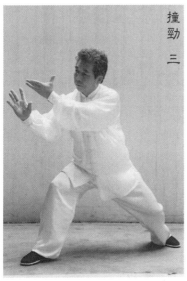

撞勁 三

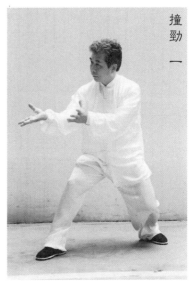

撞勁 一

撲

【撲】，〔沖勁為用〕。起左勢擎天手，踏左腳活步，左手向左外側領、帶，上點右腳蹉步，右手以掌背帶，先向右繞轉至右側上方四十五度，高過肩，再以掌心帶，向正中前下方，擰腰蹲式，以掌蓋撲於兩腿與胯間，似將對方膀肩往下蓋壓住，左掌按掖於左胯側。上右腳切入對方重心點，跟墊左腳，兩手同時翻成平斜掌，坐腕掌心向前向上，右前上，左後下，兩掌同時向正前上方沖撲，攻向對方上半身胸面部位。其勁先下壓、蓋、按，再前上沖、撲、撞，蓋挑沖撲之勢，令人措手不及。換右式時，右手順勢向右外側領、帶，動作反之亦然。

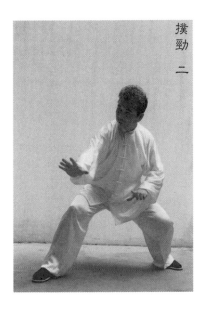

撲勁 二

【沖勁為用】

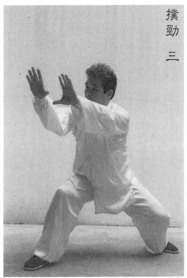

撲勁 三

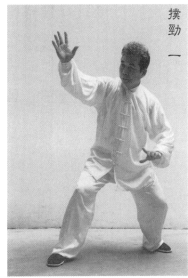

撲勁 一

搋

【搋】，〔墜勁為用〕。起左勢擎天手，踏左腳活步，左手向左外側領、帶，上點右腳蹉步，右手先向右後甩擺，再向右前上方高舉挑架，如將對方抵擋的左手臂架起般，肘尖墜，右手握拳，持平搋拳式。上右腳切入對方面胸下之重心點，跟墊左腳，以右肘尖與右外小手臂部位，整個由上向對方的胸前墜擊，左手護於右內側肘旁，攻防齊備。續上右腳湊步，跟勢左腳，右手順勢橫臂，左手護於右腕處，向前橫肘，摺疊翻按。其勁，以臂與肘挑墜、翻按，內藏墜、壓、貫擊力，其勢迅雷不及掩耳。換右式時，右手翻掌向右外側抓扣，其餘動作與左式反之即可。

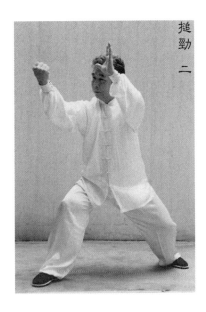

搥勁 二

【墜勁為用】

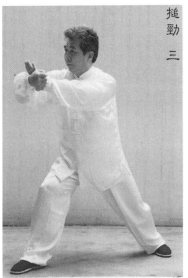

搥勁 三

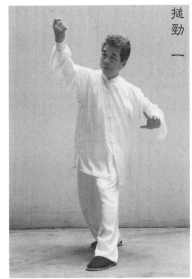

搥勁 一

探

【探】，〔縱勁為用〕。起左勢擎天手，踏左腳活步，左手抓扣回左腰際掌心向下，右掌心向下，以掌垣向前上橫砍，攻擊對方眼臉。上點右腳虛步，右掌抓扣回右腰際，左手開立掌，向前向上出探掌打迎面。續上右腳蹉步，左掌抓扣回左腰際，右掌開立掌，向前正撞掌。可連續攻擊對方迎面與胸腹。其勁，內含扣、橫、探、撞而為用，式穩而攻勢強。換右式時，右腳外擺，右手抓扣回右腰際，左掌向前上以掌刀橫砍，其餘動作反之即可。

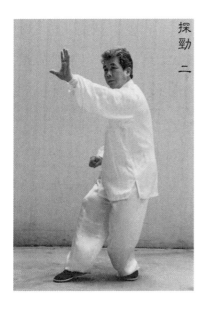

探勁 二

【縱勁為用】

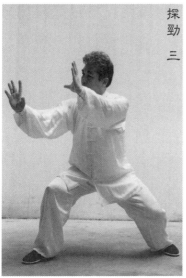

探勁 三

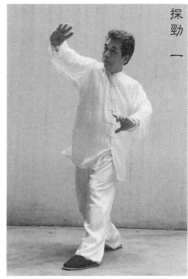

探勁 一

【捯】，〔炸勁為用〕。起左勢擎天手，踏左腳活步，左手向左外側領、帶，上點右腳蹉步，右手隨進右步之勢，越過左掌上方，以右掌背直接向前向上，拍打對方右臉面，上右腳，跟墊左腳，右擰腰，右掌翻掌向右側抓、扣、領、帶，隨即以左掌心，拍擊對方右臉面，左擰腰，左掌翻掌向左側抓、扣、領、帶，隨即再以右掌心，迎面拍擊對方左臉面，上右腳，跟墊左腳，兩掌於對方胸前，向前向上立掌雙按。反覆擊打臉面，快如閃電，使對方不知瞬間為何掌所擊。其勁，內含帶、撥、閃、追、按，迅捷靈巧。換右式時，右手向右外側領、帶，其餘動作反之即可。

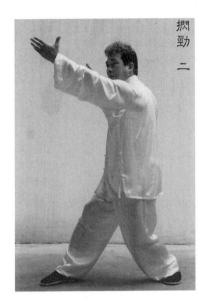

捌勁 二

【炸勁為用】

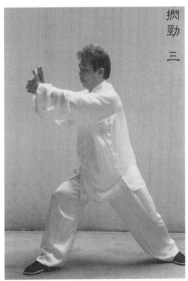

捌勁 三

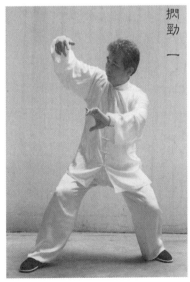

捌勁 一

技擊拳法，步法皆需活步進擊，緊跟後腳，進步、併步、湊步之起腳高度，儘量不過腳踝。發勁時，沉肩墜肘，兩腋夾扣，圓撐合抱，以產生合力，並鎖定胯膝，擰腰帶動，雙手方足以發揮整勁的效益，使勁整而勢強。實用拳法鍛鍊，著眼於技擊攻防，是以除手法、步法、身法，靈活性的搭配外，尚需掌握勁道方向，控制力道，增益實戰膽識，以敏捷攻守變動中的技擊技巧。是以習者整勁功力的熟練程度，功夫深淺，皆可自行於實用技擊功法中，親身驗證得之，而無以遁形。

無極功法篇

應手十要

外手——沾、扣、揉、挈、纏

內手——黏、搓、撐、滾、彈

無極體用

沖空、翻浪、縱透、冷彈、抖決、崩炸、應敵訣要

應手十要

先天勁法要練到虛靈而收放自如，有應手十要之鍛鍊技法，可加強應敵觸手的應變，以達觸手驚彈，沾身即可縱力的進階功夫。臨敵應手，於用勁時，必須藉由聽勁，掌握著力觸點之所在，及其間受力大小與方向的相對反應，方能適切地運用周身撑、裹、抖、彈、崩、炸的技巧，以發揮勁力功效。

敏銳的應手聽勁法則，要練得細膩，熟練，使自身隨時居於主動之位，除鍛鍊肌膚觸覺外，應再鍛鍊應手十要訣，在手法技巧上紥根基，增益雄厚功底的活用技巧。

應手訣

「沾輕黏緊扣要含　揉緩纏綿挈捷彈

撑挣搓實滾濤浪　應手絕妙箇中藏」

一般應手，有內外手法之分，當吾手在內受制時，有內手攻防手法，當吾手反在外制住對方之手時，有外手應變手法，外手從「沾、扣、揉、挈、纏」應對，內手則依「黏、搓、撐、滾、彈」攻守。「聽勁」功法，能判定對方有無敵意，及其所施力道強弱方向，然欲進一步做到拳經所謂「不即不離，不貪不歉」的虛實境界，即需藉助此應手十要訣：

「沾、扣、揉、挈、纏」

黏、搓、撐、滾、彈」

相互交替運用的磨蹭技法，以達掌控自如之境。十要訣鍛鍊要領，以沾扣虛實變化為主，鬆柔地沾黏對方，不使之有距離，手不緊抓，或撥動對方重心，或隨觸即發，總在熟中生巧。

鍛鍊「沾、扣、揉、挈、纏」的外手技巧。手法間可互為主輔，變換運用其效非常，練之愈熟變化愈巧。

沾—沾手要輕，扶、按、切

【沾】，講究輕，如〔柳絮沾衣〕，不給予對方壓迫力，又不使對方離開我之牽制範圍。應用時，有如輕敷對方肌膚，扶之，按之，使其若無所覺，意上必先寓下，反之亦同，若即若離，彷若切脈。沾之不及，恐其手不受制，沾之太過，恐力拙而滯礙，是以之虛實輕重，需多方練習，以適切拿捏。

扣—扣手要含，捋、掣、捨

【扣】，講究含，如囊中之物，然非緊抓不放，如〔貍貓戲鼠〕，扣合時需使之存有活動空間，又使之無以脫逃。應用時，扣捉中帶捋，捋即以掌扣物，又容其滑溜，猶如捋袖般，因有滑溜空間，故捋中又需不時掣捨，以嵌住目標。扣之不及，以捉捋掌控，扣之太過，捨以留空，達到牽制對手的目的。

揉—揉手要緩，捻、挨、推

【揉】，講究緩，如〔揉搓綿絮〕，於圓形範圈內，以指掌旋搓對方手臂，

力道勻緩，以變換曲直虛實方位。應用時，以指掌捻住對方手臂，附以按摩手法捩之，推之，捩而復推，推而復捩，鬆緊鍛鍊中掌控對方的重心。

挈——挈手要捷，提、捧、追

【挈】，講究捷，如〔提衣挈領〕，一旦觸點得手，需迅捷地提領對方重心，所施力道輕，所奏效益大，功底穩實，時機得宜，則四兩撥千斤之功立現。應手時，要挈提對方重心，揭扣誘引，托捧其臂，揭露企圖，造作出其護衛提捧時，必有的自然反射動作，隨即追擊反應迅捷得手，挈領以奪其重心，則易如反掌矣。

纏——纏手要綿，擰、掄、搜

【纏】，講究綿，如〔春蠶吐絲〕，細微而連續不斷，敵我觸手時不論攻守，絕不可令其脫手，否則變數不定，是以用連綿纏手牽制，使之不離我掌控。應用時，將對手以靈蛇繞樹之手法擰盤，擰中帶掄，於彈性範圍內，不斷

擰盤其變動方位，隨其動而動，纏繞擰掄，時而搜之，時而回之，手法細微如絲般綿延，非以暴力制壓耳。

「黏、搓、撐、滾、彈」的內手技巧，是用於我手，受對方手法挾制時之應對鍛鍊，要領需快捷巧變。手法應變中，雖是吾手受制於人，然若防範得宜，依「捨己從人」法先順其反應，再變化應手要領，反而可掌控賓主之位，奪敵先機，是以應手十要訣之鍛鍊，需不斷熟練，相互為用。

黏—黏手要緊，敷、搃、隨

【黏】，講究緊，如【膠附不脫】，一旦搭手需黏著對手，緊臨隨行使之不離。應用時，以我之手掌、掌垣與掌背敷磨對方，產生摩蹭力，緊敷貼黏其臂，若對方欲脫離，即搃之以隨，使之再次受到摩蹭黏著，搃貼之，如影隨形。

搓——搓手要實，撳、扭、搽

【搓】，講究實，如〔搓捲麻繩〕，搓摩之力，撳之要緊而結實，方能使對方有感，而不冒然行動。應用時，兩手相互擰轉摩擦，扭之，搽之，使觸點緊而密實，如刀磨鋼挫，促使對方產生實點的抵抗力，以借力打力，發勁彈擊。

撐——撐手要掙，揭、掤、摧

【撐】，講究掙，如〔撐抱寰宇〕，兩手由內向外的圓撐力，融入六合爭力，需具備有支撐的力道，適以化解對方的壓迫力。應用時，以兩臂掤勁，外揭圓撐，進而摧毀對方欲攻佔我之重心的意圖，力道需圓掤挺掙，方能抵禦並催化對方的攻勢。

滾——滾手要浪，濤、摺、湧

【滾】，講究濤，勢如〔波濤洶湧〕，鍛鍊手法的連貫威勢，猶如滾滾江

河，巨浪交錯，摺疊往來，狂浪奔流，洶湧似無有歇息之時。應用時，其勢需如驚濤駭浪，身手縱橫起伏，時而翻騰，時而疊合，使對方捉摸不著我之方位、力道或意圖，但確又能一波波地連貫湧入，形成主控優勢。

彈—彈手要蓄，驚、抖、炸

【彈】，講究蓄，彈勁要捷要猛，要具威嚇力，瞬間抖發，使之有如突遭〔電擊驚恐〕般，措手不及而又不明就理。應用時，動靜虛實以抖動對方，使之驚恐無措，產生對點，藉以摧其重心，掌實後隨即迅捷地以勁力彈發縱放，炸然驚彈而出。

十要訣的鍛鍊，看似簡單，不離沾黏隨連法則，但其微妙處，拿捏得當與否，仍需不斷地鍛鍊火候功力，才能經得起考驗。「沾、扣、揉、挈、纏、黏、搓、撐、滾、彈」十要訣的發揮，需搭配整勁功法，齊備蓄勢待發能力，是以三盤體用的沉肩墜肘要領，與步法鍛鍊法則，需達到手腳齊到的要

求，否則訣要不得落實。應敵手法最基本的要求是「不貪不歉，不即不離」，

老子喻：「有之以為利，無之以為用」，在虛實手法應變中，有與無，內與

外，皆應視為優勢，造勢變化以為我用，效應彌彰。鍛鍊功法時，可分別加強

訓練，但在實戰技擊中，絕對要整體性的發揮，以「先天勁」，結合步法、身

法及手法，將動靜虛實的轉換變化，逐步地融入身體的自然反射動作中，時時

運用敏銳的「聽」勁功夫，於觸手中隨時掌握攻防之機，寓拳法於無拳無意，

激發先天本有的潛能，攻守自如，則「觸手驚彈」之功，僅在瞬間爾耳。

無極體用

功法築基階段，需經不斷試煉，亦需有良師從旁指引，以增事半功倍之效，免除偏回誤導之疑慮。先天勁法經由「三盤調適」、「力練奠基」、「功法築基」、「實用技法」，加以「應手十要」靈敏觸感的交互訓練與驗證，已完備整體為用的術理要求，然要體現「無極」之法，仍需深研虛實之理，使周身無處不為用。臨敵時的「借力打力」或「捨己從人」技巧，仍屬有形有象之境，然應變時，被動不如主動，在無極體用的鍛鍊下，式式皆可以主控發揮，營造互動之機，攻守之勢，蓄勁發勁，任之在我，已然將有形的功法，融於己身，以神為導，以意為用，無形無象，熟練至呼之即出，納之即藏，無拳無意之境。鍛鍊無極體用功法，運用「無」與「極」兩極化，止之愈靜，則動之愈迅之原理，體用拳法之妙。故脊背作用要練到有如彈簧般地強韌，而勁力的透

197

通，亦需確切做到整體一貫。鬆放時，處於自然若無之境，一旦著人成拳，即可將勁力爆發到極點，不容有轉寰餘地。「無極」原理，一旦體現，反用諸於各項功法的鍛鍊，必能行之無礙。此箇中之妙，非達此境者，可深切體會，試以幾項無極體用鍛鍊功法，引領習者漸次體驗其中奧妙。

沖空勁法

【沖空勁法】，是鍛鍊由下往上的發勁法，故需藉助脊背弓扣，圓撐厚實之力以成。由足掌發勁，透過脊背圓弓之勢，配合空胸實腹，尾閭捲提，壓縮丹田，氣騰然而後擎提沖彈而上。如以身自比彈簧床，當對方對點式地施予彈簧床力道時，自然形成反彈之勢，故而對方的觸擊愈大，所被反彈之力亦愈大，若要引之成為對力點，可用「意上寓下」之法，如拍球，欲使球彈發愈高，則引下彈上之力需愈大。受擊者，被擎放拋甩之勢，狀如〔凌空墬井〕，

無所依憑，驚恐無助。脊背的弓扣鬆圓，為蘊育沖空勁法彈力所在的基礎功夫，脊背愈堅實穩固，沖空之勢，所展現之威勢，必高而遠。

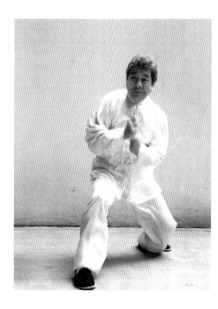

沖空勁 一

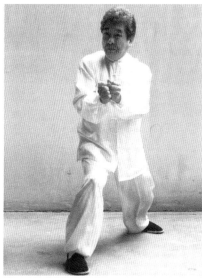

沖空勁 二

翻浪勁法

【翻浪勁法】，是可平行或由上往下灌的發勁法，其需藉助脊背伸拔之力，捲提尾閭，吸腹將內力昇提，而後再藉弓背扣壓，將提引上來的勁源，再由上往下捲翻。如浪翻摺疊，以擎提捲扣之力，乘勢往前追貫而下。勁發如巨浪襲人，使受擊者，如遭嶺塌覆蓋，如逢〔浪捲船翻〕而沒頂，勢無以擋。勁力的強弱與效益，端賴脊背伸拔，而後向下扣壓的提、追、按、塌之力道而定，尚可搭配運用意上寓下，或意前寓後的實用技巧。厚實而靈動的脊背功能，其所能發揮的翻浪威勢，必能如排山倒海般，傾覆而至。

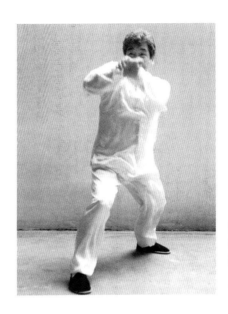

翻浪勁 一

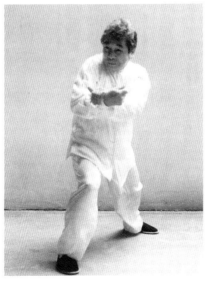

翻浪勁 二

縱透勁法

【縱透勁法】，是平斜式的縱放發勁法，三盤俱備，兩臂夾扣，背弓圓扣，足掌發勁，尾閭撐拔壓縮，其最主要重點，在於沉肩與背弓的縱放作用。

沉肩墜肘並圓撐，可鞏固縱放途徑的通達。以頸項與胯膝做支點，以脊背做弓弦，曲伸張弦以形成發勁空間，隨即勁至箭發，後勁前送，力透而迅捷。因勁猛而疾，是以受擊者，所受到的穿透彈放力，為全面性，宛如被〔龐物撞擊〕般的震撼，無以反顧。沉肩墜肘的機動效益，切需鍛鍊得沉穩落實，方能反覆連貫縱透發勁。

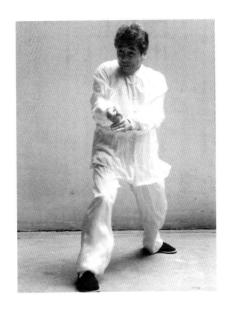

縱透勁 一

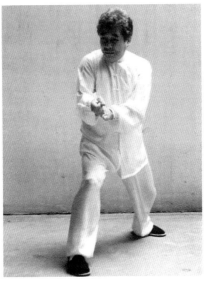

縱透勁 二

冷彈勁法

【冷彈勁法】，是無形無象，接觸力點，即瞬間彈放的發勁法，觸之短促，微而不覺。仍顧守脊背、胸腹、尾閭的發勁法則，於技法上，鍛鍊敏銳的觸感，適時聽判對方的力點所在，隨即觸擊驚彈。是以受擊者，受此脆勁驚彈之勢，如遭〔電擊火觸〕，避之惟恐不及。善用應手十要訣，是試煉冷彈勁法，觸手驚彈的最佳功法，應手十要愈熟練，驚彈之勢必愈彰顯。

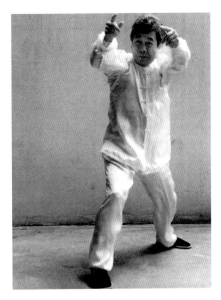

冷彈勁 一

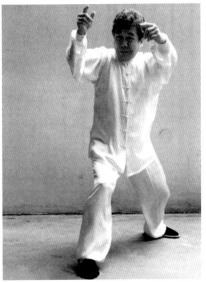

冷彈勁 二

抖決勁法

【抖決勁法】，是鍛鍊沾身時，迅捷抖震周身，產生如黃河決堤般震撼的發勁法。抖決之勁來自足掌，抖之即來鬆之即無，端賴瞬間緊促周身整勁的通透功夫。周身發勁路徑，若全身透通無礙，則抖決之勁，必能瞬發驚爆。是以受擊者，其感受猶如河堤受震崩，瞬間〔決堤爆洪〕般之沖擊力。抖決勁法，需全身整勁徹底通透，若勁路中有滯礙點，需再鍛鍊清徹，以發揮抖決的震撼力。

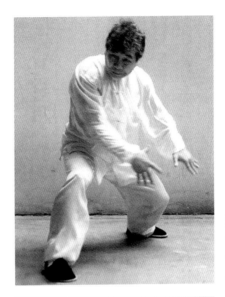

抖決勁 一

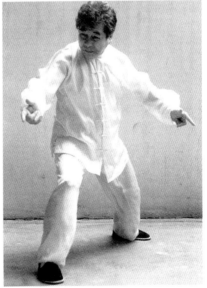

抖決勁 二

崩炸勁法

【崩炸勁法】，是鍛鍊瞬間崩爆，無所不用其極之勁，有如炸彈爆裂，仿若火山爆發。其勁起於足掌，勁力急速爆昇，勁疾而促，猛烈炸開，勁勢之強，可直接震擊對方之神經臟腑，甚至摧爆崩炸。是以受擊者，如〔觸踩地雷〕，瞬間崩炸無所遁形。此勁法為先天勁法中，能充分激發並震撼出先天潛力的鍛鍊法。臨敵時，此崩炸作用力，可透達身體四周圍，其勁所及，將無一倖免。

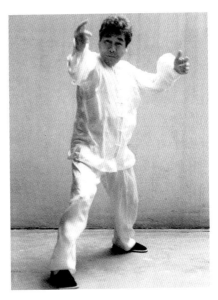

崩炸勁 一

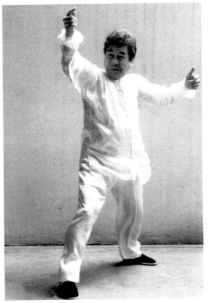

崩炸勁 二

無極體用

【無極體用】，為先天勁法的功法體用，適足以激發先天勁法所欲引爆的先天潛能。習者可藉「沖空勁與翻浪勁法」，試煉並體會發勁的純韌度，其餘勁法多為攻擊性勁法，未達足以拿捏發勁輕重的功夫，切勿以縱透等勁法，以人為試煉對象，恐傷及對方臟腑，切記不可輕試。無極體用功法，應將先天勁法，體練透徹，成自然反應，發於潛能，亦歸於潛能，故其勁源的發揮，將因個人潛能的不同，而有不同程度與層次的開發與運用，先天勁威力無可限量，其境界亦無以為名，習者當深自體悟。

應敵訣要

「交手無善意　含情致勝難　氣隱手準狠　動手不容情
神形意犀靈　眼瞳奪魂驚　出手要勇猛　手足任縱橫

迎門取中堂　封閉沖打根　敵人打來猛　撤步進橫身

閃展側鋒入　掌實即急吐　有意莫露形　露形打不靈

意動手隨起　克敵制先機　動靜虛實緩　神形應自然

身形步法隨　氣貫入敵背　手起似電閃　制敵有何難

觸手打迎面　架手攻胸前　左右連環上　敵欲還招難

十字手法變　困敵圈中圈　莫犯招架打　有觸手要連

意上寓下墜　擎引沖空追　起手疾快猛　沾身抖驚彈

曲中求直蓄　縱透箭離弦　取敵橫豎進　閃躲藝不精

捨己從人隨　意在敵身背　沾身風捲蓆　縱力輪壓頂

勁發冷彈脆　纏綿吸化隨　起時心無物　動極崩塌傾」

應敵訣要釋義

【應敵訣要】，是指導習練者，應敵技巧之基本原則。實戰本無章法可言，然主動與被動間，若要以省力且快捷地的方式擊勝對方，仍有許多應變訣竅，需靠經驗的累積。應敵時，勝負常在一瞬間，判斷敵我情勢，絕不容分毫之差，若能將技法訣要，瞭然於胸，屆時便能應變自如。「交手無善意、含情致勝難、氣隱手準狠、動手不容情」，主在使習練者，提高應敵時之警覺意識，一旦交手即非兒戲，無重來的機會，輕敵或大意，皆是場中敗將，若於擂台對陣，更有危及生命之虞，故應戰時，絕不可心軟輕忽，大意彰顯攻守意圖。「神形意犀靈、眼瞪奪魂驚、出手要勇猛、手足任縱橫」，俗云氣勢奪人者，此之謂也，然氣勢端賴藝高膽大之養成，予對方措手不及之威，即能掌握主控之勢，發揮身法效益，以奏出手迅捷勇猛之功。「迎門取中堂、封閉沖打根、敵人打來猛、撤步進橫身」，動輒進身，以迅奪制敵先機為主，身法技

巧，必先進取對方中軸重心點，沖拔對方重心根源，一著見效，對方即無反抗之機，即便能硬撐反擊，主導在我，運用湊撤、橫縱身法，即可變化以應。

「閃展側鋒入、掌實即急吐、有意莫露形、露形打不靈」，進擊時，不論正取側進，皆應神意犀靈，伺機而發，閃側進擊，主在避開對方中鋒實力，直接攻擊無支點的側翼部位，一旦身形身法之虛實變換，觸得對方實點，即應瞬發勁力，刻不容緩，虛實轉換，周身皆應，無固定模式或招法，應隨對方動靜變換而擊之，絕不輕易露形，彰顯攻防之勢，使對方查覺，有所防備而失機。「意動手隨起、克敵制先機、動靜虛實緩、神形應自然」，明示神意是動靜、虛實的主帥，意動山谷搖，意靜水涓流，自然中蘊藏犀靈，整勁的發揮，才得靈巧萬變，制敵機先。「身形步法隨、氣貫入敵背、手起似電閃、制敵有何難」，神意犀靈貫透敵背，必能達到手腳齊到，攻勢快捷如閃電，制敵祇在一瞬間的功效。「觸手打迎面、架手攻胸前、左右連環上、敵欲還招難」，應敵一旦觸

手，必先以對方臉、胸部位為目標，上下連貫擊打，摧動其意志，錯亂其中軸重心之穩定度，使其反手不及，而達制敵效益。「十字手法變、困敵圈中圈、莫犯招架打、有觸手要連」，應手十要訣，是近身應敵時，極為靈巧之應變手法，觸手不分內外，均能沾黏連隨以變，絕不容對方有脫出我掌控的機會。

「意上寓下墜、擎引沖空追、起手疾快猛、沾身抖驚彈」，近身攻防時，人類本有隨機應變之自然反應能力，是以省力奏效的應敵技巧，即是充分運用人類本能的自然動作反應，若要擎放對方，必先給予對方下墜式領帶之力，對方隨引力點落實或驚嚇，我即逆向捷擎其力點，提拔騰空其重心，即可達到向前向上沖空彈放之功，起手發勁，切需從疾、快、猛的準則，一旦沾觸其身，即應自我做工，藉瞬間抖決之勢，爆發驚彈之整勁效益。「曲中求直蓄、縱透箭離弦、取敵橫豎進、閃躲藝不精」，曲中求直，是以自身脊背蓄勁，曲伸張弦，形成彈力基座，期使勁力如弦上之箭般地，彈放縱透而出，制敵不論直取側

進，應恪守攻即是守，守即是攻的原則，閃躲己失先機，拳法便無從發揮。

「捨己從人隨、意在敵身背、沾身風捲蓆、縱力輪壓頂」，捨己從人，是借力打力的攻擊技巧，如對方揪拉我臂，常人反應必圖強制抽離，然我卻反隨其行，似以手推獨輪車，置予對方支撐，順借其力，且倍增我力，並以神意穿透敵背，則貫徹之力必迅捷剛猛，一旦觸身，必如颶風捲蓆般，翻捲迅捷，隨即縱力，應如巨輪壓頂般，勢不可擋，觸動間絕無虛招滯礙。「勁發冷彈脆、纏綿吸化隨、起時心無物、動極崩塌傾」，先天勁法，爆發威勢必堅實強韌而迅捷，且能隨虛實動靜，沾黏連隨，鬆緊變化，蓄勁時虛然無形，發勁時極致崩爆，有如河堤崩決、山嶺塌覆、城牆傾坼，體現爆發潛能，無極體用的實質效益。

功法體用，非可一日奏功，技巧的磨練、累積與增長，是習練者，不可或缺的鍛鍊項目之一，模擬與實戰，絕不相同，犀靈萬變之機，僅能以「應敵

訣要」為基本指南爾耳，然此訣要，已能充分制禦，以拳法套路為滿足之習拳者。

先天勁健身法

先天勁健身法

鍛鍊「先天勁法」，若不以武術技擊為重，以其順應自然生理結構之訓練法，仍可鍛鍊出強健體魄，達到固元養生的目的。如先天勁法中，針對「脊背、足掌、尾閭」之鍛鍊法，即對養身健體，有獨到且極為重要的調節功能，可依個別需要，取捨深淺而習練之，老少皆宜

脊背

【脊背】訓練。勞動量日益減少的現代文明人，最常發生的疾病，多與脊椎病症有關。由於脊椎與胸腹內的臟腑組織，關係密切，若有不適，皆會引起相互間的連帶反應。中西醫有藉脊椎診斷，來判斷病情的診療法，亦有整治脊椎，以對治疾病的治療法。整脊治療，僅能將經久變形的脊椎，暫時調回原

位，得到短暫的舒緩，似立見功效，然久未調整又會再次變形異位，甚或更嚴重。非意外性傷害的脊椎變形，是日積月累所致，非能以短期整脊方法治癒，必也，亦需花費比導致變形積累時間，更長或加倍的期間，才能逐步調整，然被動式的調整，非自身所能控制。健康是人身無價之寶，且脊背中的脊椎組織，為身體之中軸，其內所分佈的神經連結，密度極高，上承腦頸中樞系統，中涵胸腹內臟器官，下控腿足末梢神經，傳導監控反射訊號，實為確保人體康寧，極重要的部位。俗云：「預防勝於治療」，針對脊椎的長期保養與調理，靠人不如靠己。「先天勁法」中的脊背鍛鍊法，即是一種自我脊椎伸拔鍛鍊的調理法，且隨時可練，不需求助他人，無需藥物，且無器械限制，可將原先導致脊椎變形的不良動作習慣，依人體生理結構，逐一修正。伸拔脊椎，腰自挺直，脊髓通暢，脊骨得以舒展，身體重心，自然落於軀幹之底，可延緩脊椎之衰退與萎縮，並使脊骨間之軟骨保持韌性，發揮其原有的彈性韌度，形成一自

然而無形的保護膜，強化中樞神經作用，調理氣血，護衛臟腑器官與末梢機能的健康。藉由「先天勁法」，適度鍛鍊脊背功能，是延年益壽的長生之道。

足掌

【足掌】訓練。腿足是人類用以行步，最原始且最重要的肢體部位。由足趾、足掌與足跟，所構成的足底部位，佔身體比例雖小，然卻內蘊許多與身體各部位組織相通的穴位。是以古代醫學中，即有以「足心道」的理療方法，治癒疾病的記錄。如名醫扁鵲氏使子游以「足心道」療法，治癒趙太子暴疾尸厥之病，而名揚一時。漢書〈華佗秘笈〉中對足心的理療，亦有所記載。唐朝太醫署，亦曾置有按摩博士或按摩師的官職。後此術傳入日本，漸演發成今日之「足底指壓醫療術」。足掌是人體筋絡、氣脈、穴道分佈最密的部位，亦是神經末梢通路的終止點。如若明瞭足底穴位，與體內臟腑間的關連性，即可藉助足

底按摩理療，治療或預防疾病的發生。如足大趾可診脾肝疾，二趾可斷胸心

病，中趾可察腸胃症，無名趾可觀膽肺狀，小趾可看膀胱與腎情形，藉以觀察

臟腑機能之盛衰與健康。且足掌經絡，循踝膝上行，經大腿而尻，可直通生殖

器，故足部健康與性機能亦有密切關係。足底被動式地，藉由外力推拿按摩等

反射性的刺激，雖可治癒部份痼疾，然絕不及來自足部本身，自發性運動按摩

之效能。「先天勁法」，對足掌的鍛鍊法則，是全面性的主動出擊，經由足掌

對地面，踩蹬蹉躋之作用，訓練足部筋肌韌帶，連帶運動穴位所在，無形中

對足底的按摩效益，深及內部神經與反射傳導機能，整體效益，更勝於以指掌

或器具，施壓穴點所產生的治療效果。俗云：「年老先從膝腿見，步履危艱手

杖添」，腿之基，建於足，足部既是人類每日行立必備的重要部位，是以藉由

「先天勁法」，適切的足底鍛鍊與運動，不但可增益足部彈性，預防足部傷害，

且可熨整周身經絡，在保健與療疾上，實兼具事半功倍之效。

尾閭

【尾閭】訓練。儒、道兩家，均有收攝尾閭養生之論，內家拳學亦有收縮尾閭之鍛鍊法。尾閭部位被列為武術訓鍊的重要要領，是藉收攝作用，使人體的真空體完整無漏，使氣行不致由會陰或肛門部位下漏而不整。在「先天勁法」的鍛鍊中，尾閭不但要收縮，還要進一步捲提，捲提後隨即鬆放，回復自然。

捲提需緊撮，以引發鼓盪之氣，按摩熨整腹腔內的臟腑器官，尤其是下腹部的生殖器官，可逐步達到養精蓄銳的效益。聞清朝乾隆皇帝，亦曾鍛鍊收攝穀道之法，以強身健體，延年益壽。「先天勁法」中，不論練功、發勁，皆以捲提尾閭為基本動作要領，無形中，烹煉熱氣於下腹丹田處，具有益精還陽添髓之效，連帶促進性荷爾蒙的生機，強精壯陽，蓄養精氣，增益養生壯體之功。兼具固守元陽，旺盛新陳代謝作用，是促進健康之不二法門。尾閭捲提，同時亦可扶直脊椎，有助於脊髓作用的通暢。且尾閭部位，與會陰穴相近，結合中醫

穴道脈絡之理，與儒、道兩家生死竅保精止漏之法，其固元養生之妙，功效尚不止於此耳。

「先天勁法」，是一種符合人身自然生理結構的鍛鍊法，不急不緩。脊背、足掌與尾閭之鍛鍊，是先天勁法鍛鍊中的部份功法，然其對身體健康，已有莫大的助益。《抱樸子》云：「動之則百關氣暢，閑之則三宮血凝」。「先天勁法」，藉由意念引領，足掌湧泉之鬆緊提吸作用煉氣，吸提鼓盪，調理陰陽，按摩全身氣脈，能實際體會體內經絡分佈情形，與氣血暢行之奧妙，使之運行不息，熨整內臟、四肢、筋骨、經絡，以至末稍神經。由內到外，由下到上，由點到面，通透反應，凝聚神意，敏捷觸感，促使人體自我靈動。此與中醫和氣血，道家通「任、督」之理契合。除可增強內勁，厚實功力，修煉先天炁海，添注蓄養後天丹田。尚可調理內分泌與體內電波磁場，達到整療防疾功效，強身健體，眷養「精、氣、神」，減緩老化，提高大腦皮質之用幅與

效能，增智益腦，變化氣質，具有以內調外，啟發先天潛能的功能，對靈性的

眷養，亦有功效。兼具紮功底與養身形，雙層效益。「先天勁法」，淺練可遠

離疾病，深究可進昇整勁功法，是順應自然，固元強身之最佳途徑。

縱 橫 內 家 武 學

作者：潘岳　定價：NT$350元

「易宗岳武學研究會」潘岳先生，於一九九○年開始，數度前往大陸內地十餘省，致力於瞭解兩岸內家武學的傳承現況，並與當地武術名家交流切磋，蒐集資料。

《縱橫內家武學》是潘岳先生的成果彙集，有武學考證、有珍貴的記錄照片，為研究內家武學上，相當珍貴的資料。

意 氣 功 詳 解

作者：王賢賓　定價：NT$120元

「意氣功」全屬以意設想，為精神力之作用，所謂以意導氣者也。

精神意念之所至，則全身經絡得以疏暢，百脈調和，轉弱為強。此功方便易學，絕無玄妙神秘之說，行功一度以十分鐘為標準，若能持之以恆，百日收效，誠為文明社會因病得道之一大捷徑也。

大內八極拳之小八極拳

編著者：金立言　定價：NT$230元

　　八極拳以「小八極」奠其基，「大八極」肆其術，「六大開」極其藝。「小八極」原名「小鈀子」為「小架子」。是大內八極拳入門的第一套拳法，極為重要。練習時姿勢較低而緩慢，每一動作初步必須經八次呼吸方可改接下一動作，如此功力漸深，呼吸之數目亦隨之加多。其目的在求練氣，同講求沉墜、撐張、穩重、勻稱等要領。

大內八極拳之大八極拳

編著者：金立言　定價：NT$220元

　　「大八極」原名「大鈀子」為「大架子」，是繼「小八極」之後的第二套拳法；練習時姿勢開展、動作稍快，主要是練發勁，同時拳勢便捷發勁猛脆、手法細膩、腳法靈活，在「小八極」已有的意義和基礎上，作更進一步的訓練。

逸文出版有限公司圖書目錄

編　號	書　　名	作　者	定　價
A101	萇氏武技書	清・萇乃周	130元
A102	手臂錄	清・吳　殳	230元
A103	縱橫內家武學	潘　岳	350元
A104	突破拳學奧秘（精裝）	潘　岳	420元
A105	國術名詞探索	譚　雲	200元
A106	武氏太極明珠	叢人・聞樂	180元
A107	當代台灣國術史料彙編（第一輯）（精裝）	張伯夷	500元
A108	永懷師恩－范之孝老師紀念專輯（精裝）	劉思謙	1,000元
A201	螳螂四路奔打拳法	高道生	250元
A202	螳螂小虎燕拳	高道生	220元
A203	二路長拳	高道生	230元
A204	擒拿靠打	張伯夷	200元
A205	大內八極拳之小八極拳	金立言	230元
A206	大內八極拳之大八極拳	金立言	220元
A301	長肢白鶴拳之三戰白鶴拳拳譜	蔡輝龍	230元
A402	太極拳研究一得紀要	張敦熙	200元
A403	武當嫡派太極拳術	李壽籛	300元
A404	黃性賢太極鬆身五法	施錫欽	200元
A405	太極拳論叢・附武術叢談	張敦熙	350元
A406	太極拳理論文集	薛乃印	220元
A407	楊氏太極拳精選套路	楊振國	200元
A408	太極秘譜詮真（卷一）	顏紫元	380元

編　號	書　　名	作　者	定　價
A601	中國兵器大全	張伯夷	270元
B101	太極拳九訣八十一式注解	吳孟俠	250元
B201	形意拳術講義	薛　顛	300元
B401	科學的內功拳	章乃器	200元
B302	少林破壁	閻德華	250元
B304	游身連環八卦掌	杜召棠	280元
B601	少林拳術精義	明‧宗衡道人	編印中
B602	拳經拳法備要（蟬隱廬版）	張孔昭	250元
B603	意氣功詳解	王賢賓	120元
B802	無極八卦連環掌（手抄本）【限量版】	劉德寬體系	8,000元
B803	八卦戟法（手抄本）【限量版】	劉德寬體系	8,000元
B804	易筋經（手抄本）【限量版】		5,000元
B805	繪圖本易筋經（手抄本）【限量版】	劉啟元錄	5,000元
B806	徐氏氣功家傳（手抄本）【限量版】		2,500元
	黃性賢太極鬆身五法（錄影帶）	施錫欽	1,500元
	黃性賢太極推手（錄影帶）	施錫欽	1,500元
	太極拳推手套路（錄影帶）	施錫欽	1,000元
	八極拳－劉雲樵紀念專輯（錄影帶）	金立言	1,200元

戶名：逸文出版有限公司／劃撥帳號：18602922／電話：（02）23311840
傳真：（02）23706169／網址：www.lionbooks.com.tw
地址：台北市重慶南路一段63號5樓507室

武系列　Ａ·104

突破拳學奧祕——先天勁下手功法

編　　著：潘　岳
出 版 者：逸文出版有限公司
發 行 人：劉康毅
責任編輯：葉玉菁
美術編輯：葉秋吟
封面設計：瞧　一
地　　址：台北市重慶南路一段63號5樓507室
電　　話：（02）23311840·23706154
傳　　真：（02）23706169·23706156
網　　址：www.lionbooks.com.tw
劃撥帳號：1860292-2 逸文出版有限公司
登 記 證：局版台業字第6638號
定　　價：新台幣420元
初　　版：1997年5月
二　　版：2000年12月
ＩＳＢＮ：957-98679-0-9
總 經 銷／文笙書局股份有限公司
地　　址／台北市忠孝西路一段233號
電　　話／02-23814280·23810359
傳　　真／02-23146035
專 售 店：
實用書局　電話：23847818
香港九龍彌敦道497號3樓E座
香港武術文藝服務中心　電話：24155113
香港荃灣沙咀道251號2樓
香港藝粹店　電話：28020488
香港灣仔軒尼詩道289號裕豐商業中心12樓A室
（株）真善美　電話：（03）32198305
日本國東京都千代田區西神田1-3-6山本ビル2F

國家圖書館出版品預行編目資料

突破拳學奧祕：先天勁下手功法／潘岳著
--初版-- 臺北市：逸文，1997〔民86〕
面； 公分. --（經典武學；A104）

ISBN 957-98679-0-9（精裝）
1 · 拳術—中國
528.97　　　　　　86005049

晨曦．購於遠文書店

二〇〇一年一月十四日